El
Kama Sutra
Fotográfico

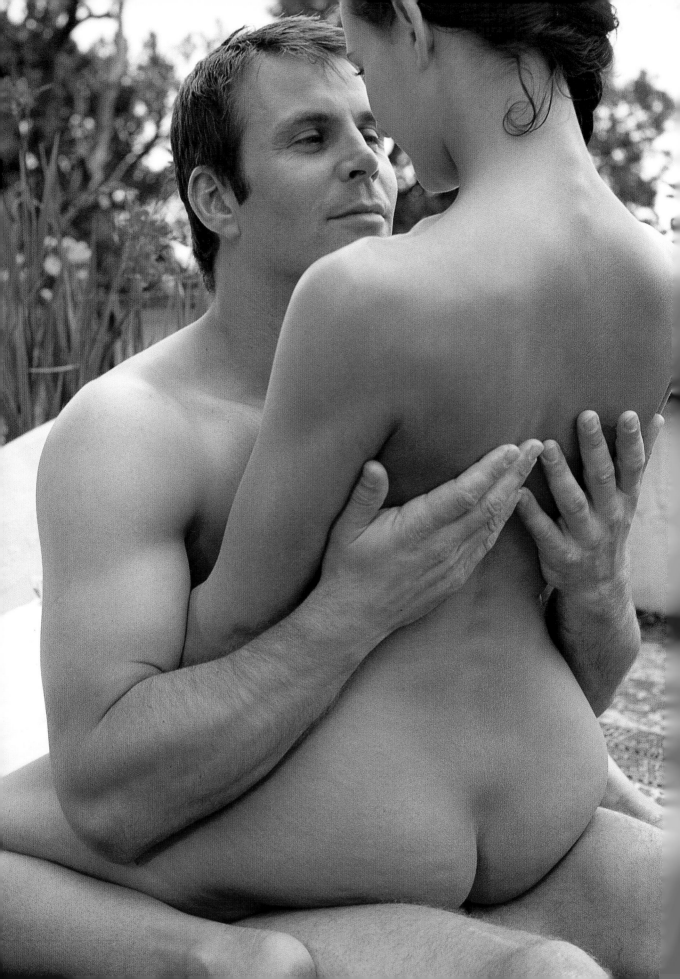

El Kama Sutra Fotográfico

Posturas exóticas inspiradas en el texto indio clásico

Linda Sonntag

EDICIONES B
GRUPO ZETA

Barcelona • Bogotá • Buenos Aires • Caracas • Madrid • México D. F. • Montevideo • Quito • Santiago de Chile

Título original: *The Photographic Kama Sutra*

Traducción: Luis Murillo Fort

1.ª edición: marzo, 2002
1.ª reimpresión: febrero, 2003
2.ª reimpresión: agosto, 2003

Publicado por primera vez en 2001 por Hamlyn,
una división de Octopus Publishing Group Limited

Ésta es una coedición de Ediciones B, S.A.,
y Ediciones B Argentina, S.A., con Hamlyn

© 2001, Octopus Publishing Group Limited

© 2002, Ediciones B, S.A., en español
 para todo el mundo
 Bailén, 84 - 08009 Barcelona (España)
 www.edicionesb.com

Impreso en Hong Kong - Printed in Hong Kong

ISBN: 84-666-0464-2

Contenido

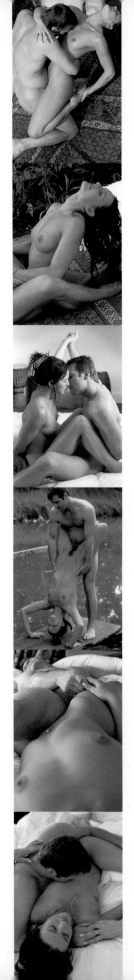

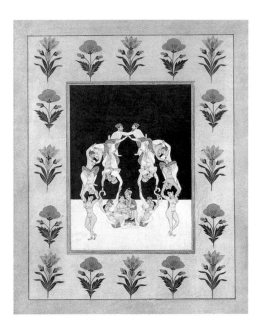

Derecha: La imaginación de los artistas indios no tiene límites. En esta inverosímil configuración, acróbatas sexuales exploran los placeres de la fantasía.

Introducción

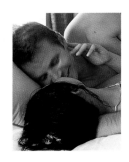

En la antigua India, como en el resto del mundo antiguo, no se andaban con ñoñerías a la hora de explorar el sexo. Entre los siglos I y IV d.C., un sabio de Benarés llamado Vatsyayana, del cual se sabe muy poco, se dedicó a escribir todo cuanto iba descubriendo sobre las prácticas sexuales de sus paisanos en una meticulosa guía de la etiqueta sexual que tituló Kama Sutra. Su obra es más un tratado que un libro de cabecera (el título se podría traducir por «la ciencia del placer»). El sabio de Benarés dedicó sus investigaciones a la diosa que es fuente de todo éxtasis. El Kama Sutra refleja el mundo privilegiado en que vivió Vatsyayana, un mundo impregnado de indolencia, lujuria e intrigas. El objetivo de la clase alta en la India era la búsqueda del placer, y sus obsesiones la seducción y el sexo. Aun siendo una sociedad amoral y materialista, alcanzó también una dimensión mística, y el camino para conseguirlo no fue otro que el erotismo.

Las experiencias que trascienden el espacio y el tiempo aportan una felicidad y una plenitud que ponen en su debida perspectiva los problemas cotidianos. Nos permiten beber de un pozo de generosidad y enfrentarnos al mundo con bondad y alegría. El erotismo emocionalmente comprometido proporciona una vía para experimentar lo trascendente. Los sabios de la antigua India descubrieron que el yoga proporciona otra vía distinta. Yoga y sexo, juntos, son la base del tantrismo, o erotismo espiritual. La palabra yoga significa literalmente «unión» o «yugo»; se dice que lo inventó el dios Shiva, Señor de la Danza, para unirse sexualmente al poder creativo de la diosa primigenia, Kali. Los tántricos creían que la mujer posee más energía espiritual que el hombre, y que el hombre podía fusionarse con la divinidad únicamente a través de una unión sexual sagrada y emocionalmente fuerte con la mujer.

Las posturas amorosas que aquí presentamos en originales secuencias fotográficas y en las exquisitas miniaturas indias están inspiradas en el yoga. Para algunas secuencias de *El Kama Sutra fotográfico*, los amantes necesitan ser fuertes y ágiles. La práctica del yoga te ayudará a ejecutar las posturas y reafirmará la conciencia de ti mismo, aumentando tu vitalidad y facilitando la relajación. Prueba poco a poco las diversas posiciones, inspírate en ellas para tu propio periplo sexual y evita todo aquello que no venga por sí solo. ¡Que la diosa te acompañe!

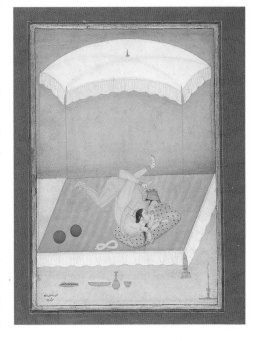

Arriba: La práctica del yoga daba a los amantes de la antigua India un cuerpo fuerte y ágil. No obstante, cuesta creer que algunas de las posturas representadas en estas miniaturas fueran realmente factibles.

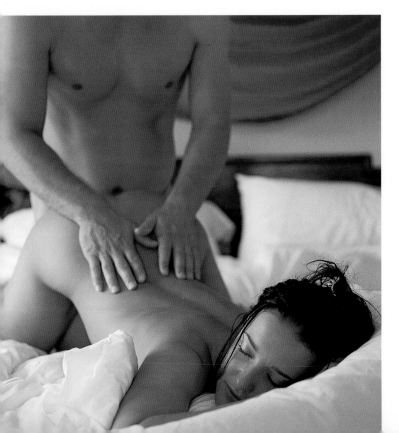

Centrarse en uno mismo

La cabeza

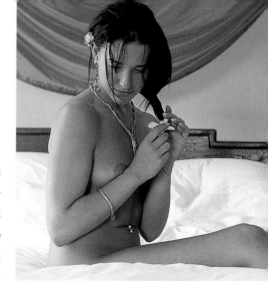

La cabeza es la parte del cuerpo más próxima al cielo, y el modo en que cada cual lleva la cabeza muestra qué relación tiene con respecto al cielo. Aprende a llevar la cabeza como un bailarín. Sitúate en pie, descalzo, y siente tu conexión con el suelo. Ahora ve subiendo mentalmente y trata de concentrarte en la pelvis. Imagina que es un plato con agua. Nota cómo la columna vertebral crece desde ese plato igual que la planta se eleva hacia el sol. Imagina una flor brotando en lo alto de su tallo: así es como debes llevar la cabeza.

Las mujeres de Oriente que transportan recipientes de agua sobre la cabeza se mueven con gracia y dignidad. Imagina que llevas un recipiente de arcilla hecho en tu propio horno y que contiene un agua que es vital para tu subsistencia. Nota la cabeza centrada sobre el vientre mientras avanzas con el cielo azul arriba, de forma que los dedos de los pies entren en contacto con la arena del camino antes que los talones. Estás tomando nueva conciencia de tu cuerpo mediante esta forma sensual de caminar. Cuando te agaches para recoger una ajorca que te ha resbalado de la muñeca, observa su brillo con el rabillo del ojo y dobla las rodillas para equilibrar la jarra de agua sobre tu cabeza. Es un ejercicio que puedes poner en práctica en cualquier momento y lugar.

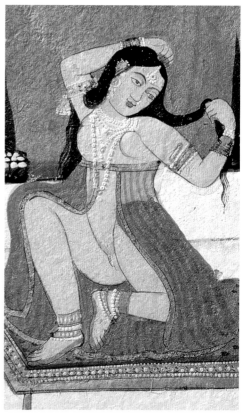

Dado que el cabello nace de la cabeza, se cree que es éste el lugar donde habita el alma. El cabello concentra la personalidad, la vitalidad y la sexualidad de su dueño, y tiene poderes mágicos como amuleto para el amor.

En todo el mundo y a lo largo de la historia, los amantes han intercambiado mechones de pelo a modo de prenda. En ciertas ceremonias nupciales, los cabellos de la novia y del novio son unidos simbólicamente en una sola trenza después de lavárselos en una misma jofaina. Una idea similar subyace en las danzas de trenzado, que a menudo vemos en los bordados de las vestimentas nupciales indias. Los hombres avanzan en el sentido del Sol o de las agujas del reloj, y las mujeres en el de la Luna, de tal forma que ambos sexos quedan entrelazados. En la danza de cintas, típica del mes de mayo, éstas representan los rayos del Sol y de la Luna; además, las trenzas que forman son un amuleto de la fertilidad.

Arriba: Para una mujer, acicalarse y adornarse para el amor puede ser un delicioso prolegómeno de la relajación erótica.

El cabello, los dioses y la energía sexual

Los sabios tántricos creían que la mujer podía activar fuerzas creadoras y destructoras atándose y desatándose el pelo. La diosa Kali provocaba violentas tempestades convirtiendo sus largas trenzas en serpientes furiosas, y calmaba los cielos al peinarse de nuevo. Su compañero Shiva es un dios peludo: sus rebeldes guedejas representan la energía sexual y creativa del universo, y de ninguna manera deben cortársele, o quedaría castrado como Sansón. Incluso hoy en día, los varones indios llevan el pelo largo y envuelto en un turbante para preservar sus esencias vitales.

Los estudiantes del Kama Sutra aprendieron las artes de embellecer el cabello coloreándolo con henna, untándolo con perfumes y ungüentos, haciéndose trenzas, turbantes, diademas, crestas y moños de flores. Si bien el pelo de la cabeza era muy apreciado, los hombres se afeitaban la barba y ambos sexos eliminaban todo el vello corporal. Si una cortesana rica quería evaluar a un posible cliente, enviaba a su casa cantantes, malabaristas y barberos. Éstos frotaban el cuerpo del candidato así como sus cabellos. Si le gustaba el informe que le daban, la cortesana podía seducirlo con una erótica danza del pelo, en la que hacía ondear sus cabellos con sensuales movimientos de la cabeza después de untárselos con aceites perfumados.

Abajo: Suelto y húmedo de sudor, el cabello de la mujer es más hermoso mientras hace el amor que tras una sesión con el estilista más prestigioso.

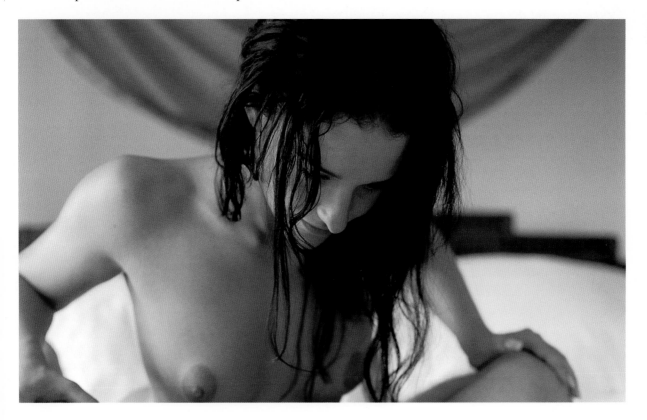

Los ojos

Tus ojos son universos de sensaciones alambicadas en forma de color y de luz. Envían mensajes que proceden directamente del alma, sin mediar procesos mentales, más veloces, profundos, verdaderos, sutiles y fugaces que las palabras.

Las primeras chispas de sexualidad instantánea se reflejan inconscientemente en la elocuencia de la mirada. Después, los ojos canalizan el deseo: una sola mirada puede encender dos cuerpos, y en la conflagración que sigue, el poder desnudo de los ojos fija el acto del amor en la eternidad.

Hay quienes aprenden a ocultar los sentimientos que su mirada expresaría. Pierden así belleza y personalidad, y se vuelven menos sinceros consigo mismos. El verdadero contacto visual requiere valor: uno revela su vulnerabilidad así como su fortaleza, y es fácil dejarse arrastrar cuando te hundes en la mirada del otro. Tómate tu tiempo. Cuando te sientas abrumado, recuerda que mirar es un proceso recíproco: das poder del mismo modo que lo recibes.

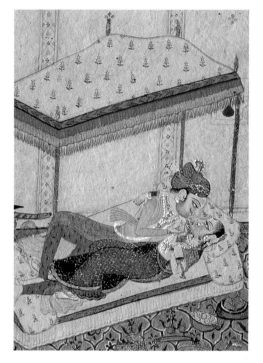

Por supuesto, durante la mayor parte del tiempo el ojo no transmite emociones intensas. Es más frío que cálido; es el órgano a través del cual percibimos el mundo que nos rodea. El ojo simboliza la percepción intelectual: «veo» significa «comprendo». El ojo es un juez que discierne, distingue... y condena.

El mal de ojo

El mal de ojo causa terror por su poder condenatorio. Los antiguos indios empleaban símbolos yónicos (símbolos de la vulva) para protegerse del mal de ojo. Una concha de molusco era el amuleto perfecto que cualquier persona podía llevar encima o colgado del cuello, pero incluso un sencillo triángulo pintado en la puerta de la casa servía al mismo efecto.

Aún hoy, en el norte de la India los campesinos protegen sus cosechas colgando en los campos la marmita negra de Kali, símbolo de la vagina de la diosa.

En la India antigua los dos ojos se identificaban con el Sol y la Luna. El ojo derecho pertenecía al Sol y se ocupaba de los actos y del futuro; el ojo izquierdo era hijo de la Luna, ligado a lo pasivo

y al pasado. Resolver esta dualidad era la función del llamado tercer ojo, el que lucía en la frente el dios Shiva. Los ojos crean una distancia entre nosotros y el objeto mirado; observan los límites y determinan el mundo que no es el yo. Pero nuestro ojo interior —el tercer ojo— destruye fronteras, une y sintetiza. Es el ojo del corazón y el que recibe la iluminación espiritual. Alcanzar la visión del ojo interior es ver y comprenderse a uno mismo.

El ojo interior

El ojo interior es el lugar donde se producen las revelaciones. Éstas suelen darse en ese misterioso mundo onírico que media entre la vigilia y el sueño. ¿Quién no ha meditado algún problema días y días sin sacar nada en claro para hallar la respuesta de repente en el momento de despertar? Entrénate para flotar al borde del estado consciente y goza de esa zona fluida llena de color donde descubrirás tus pensamientos y emociones más creativas. Prueba a hacerlo con tu pareja antes de dormiros y compartid vuestros sueños y visiones cuando despertéis.

Para liberarte del estrés y el agotamiento y revitalizarte tras un día agotador, túmbate y cierra los ojos. Relájate respirando profundamente. Centra tu atención en el lugar donde está situado tu tercer ojo, justo encima de las cejas y entre ambas. Deja que se llene de luz y color y despliega ante ti una estera de vivos colores. Ahora colócate sobre la estera e imagina que te encuentras en un bosque mágico donde las leyes y restricciones del mundo cotidiano han quedado en suspenso, y que puedes ser tú mismo durante el tiempo que te plazca. Déjate llevar libremente por tu imaginación. Cuando desees volver, recoge le estera y concéntrate de nuevo en el tercer ojo. Permanece inmóvil durante unos momentos antes de volver al mundo exterior.

Los oídos

Los oídos nos proporcionan el más duradero de nuestros sentidos. Cuando nuestro cuerpo está en su lecho de muerte y apenas puede ya sentir, saborear, oler o ver, aún puede reconocer las voces de los seres queridos. El sentido del oído es también el primero en desarrollarse: el oído interno empieza a formarse el séptimo día después de la concepción, y a los cuatro meses y medio alcanza su tamaño definitivo. El recién nacido tiene una experiencia considerable del mundo de los sonidos. Durante nueve meses ha escuchado los latidos de su madre y una sinfonía constante de gorgoteos, rumores y murmullos.

Abajo: Escuchar la música de la naturaleza aporta paz, poder y la sensación de ser uno con el universo.

Música

El pulso es el ritmo de la vida; mide cada uno de sus momentos hasta el latido final y nos sitúa en el centro de nuestro propio universo. Los primeros sonidos —el latido de nuestro corazón, el melodioso fluir de la sangre en el útero— son los inicios de una música que transporta al alma a través de un amplio abanico de emociones, de la tristeza y el dolor al júbilo. La música nos devuelve a ese estado dichoso en que estábamos protegidos, carecíamos de responsabilidades y percibíamos el mundo sólo como sonido.

La música ha estado en todo momento en la base de la vida religiosa; celebraba, conmemoraba y lloraba cada nacimiento y cada muerte. Hoy, sólo tocando un botón podemos hacer que intérpretes de todo el mundo toquen en nuestros hogares y nos alivien, nos levanten el ánimo y nos devuelvan al mar de la memoria.

La música de Occidente se basa en el tiempo, pero la música de Oriente está compuesta de melodías repetidas que se pierden en la eternidad. Para centrarte en ti mismo, escucha la música eterna. Cuelga un móvil de campanillas junto a tu ventana, cierra los ojos cuando la lluvia golpee tu tejado, abandónate al fragor del viento y el romper de las olas. Acerca una caracola a tu oído. ¿Oyes el rumor del océano o es el tumulto de tu corazón? Son una y la misma cosa. Un amanecer de primavera, graba los cantos de los pájaros en tu jardín. Reprodúcelos una mañana de invierno en que te levantes a oscuras y recordarás lo que está por venir.

Palabras de amor

El oído interno es también el órgano del equilibrio y, como corresponde a su función de mantenernos erguidos, es un órgano objetivo. Las ondas sonoras —vibraciones en el aire— son canalizadas por el oído externo y dirigidas por el oído interno en forma de impulsos eléctricos al cerebro, donde son interpretadas como sonidos. Este proceso nos permite la comprensión del lenguaje y es fundamental en la formulación de las preguntas y respuestas en que se basan las relaciones humanas.

La oreja es un receptáculo. Cuando un hombre pronuncia palabras de amor, éstas se vierten como miel caliente en el oído de la mujer, del mismo modo que el esperma lo hará en la vagina. Hacen falta palabras además de esperma para encontrar un útero fértil. En la religión cristiana, la palabra de Dios cumplió la función del esperma al introducirse por boca del arcángel Gabriel en el oído de la Virgen; de esta forma pudo ella concebir a su hijo.

Los oídos reciben tanta información a lo largo del día que llega un momento en que hay que desconectar y liberarse de las banalidades que siguen resonando en nuestra cabeza. Aprende a vaciar tu mente de sonidos, escuchando el silencio junto a tu pareja. El perfeccionamiento de esta técnica permite engañar al infatigable cerebro y hacerle desconectar a fin de comunicarnos con nosotros mismos en completo silencio. Todo sonido quiere volver al silencio de donde surgió.

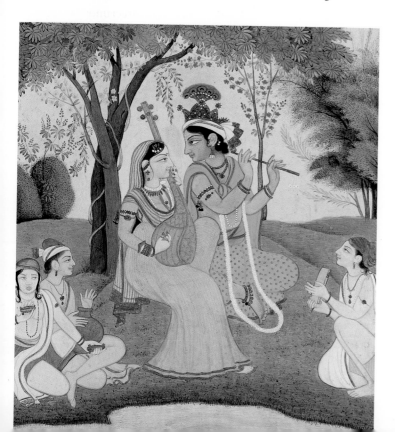

Izquierda: Shiva y su consorte entretienen a unos amigos con música y canciones. En la antigua India la música era el preludio al amor.

La nariz

Respirar es el símbolo de la vida; entre sus beneficios están la inspiración y el entendimiento. La nariz se asocia a la intuición, ese sexto sentido que acierta en contra de la lógica. En ritos muy antiguos, los polvos mágicos utilizados para entrar en contacto con los espíritus y fuerzas invisibles se elaboraban a partir de hocicos de animales salvajes.

La nariz humana puede detectar un promedio de cuatro mil olores diferentes, cada uno con su propio mensaje. Olores como el perfume de una rosa, el sudor del amante o el aroma de una comida deliciosa dan vida a la experiencia y nos afianzan en el presente. Los olores son también el alimento de la memoria y hacen que nos emocionemos al recordar escenas y sensaciones pasadas. Están de tal forma unidos a los sentimientos que los antiguos indios consideraban el olfato el más espiritual de todos los sentidos. El perfume, destilado a partir de plantas curativas, simbolizaba la pureza y se usaba generosamente para ungir el cuerpo antes de los rituales sagrados del sexo. En los templos, se quemaba incienso para complacer a los dioses y en los funerales, se quemaba perfume y se utilizaba para embalsamar a los muertos. Los aceites esenciales de las plantas eran muy importantes para los yoguis. Cada perfume simbolizaba un grado de perfección espiritual: los yoguis más elevados olían a flor de loto.

Abajo: Tras una noche de pasión amorosa, la mujer ofrece a su amado una rosa perfumada. Su aroma les trae el recuerdo del jardín donde se conocieron.

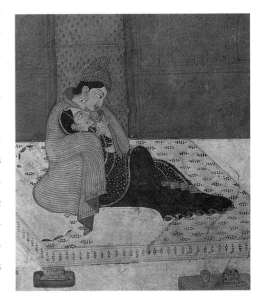

Controlar la respiración

La respiración es vida, pero le prestamos muy poca atención. La mayor parte de la gente respira superficialmente por la boca y apenas emplea el diafragma. De este modo, los pulmones sólo reciben una pequeña cantidad de oxígeno y no llegan a oxigenarse por completo, lo cual provoca falta de vitalidad y de resistencia a las enfermedades. Una buena respiración proporciona a la sangre el oxígeno que el cerebro necesita para renovarse. Controlará el *prana* o energía vital, lo cual conduce a un estado mental equilibrado. Cuando estamos nerviosos, nuestra respiración es superficial, rápida e irregular. Cuando estamos relajados o concentrados en nuestros pensamientos, la respiración es pausada y regular y la meditación resulta más fácil.

Arriba: Inspirar alternativamente por cada ventana de la nariz ayuda a despejar la cabeza y los pulmones. Inhalar el perfume de la piel del amante es uno de los mayores placeres del amor.

La ciencia de la respiración *(pranayama)* consiste en una serie de ejercicios que mantienen el cuerpo sano. Respira por la nariz con la boca cerrada para que el aire entre en tus pulmones tibio y filtrado. Respira profundamente para que trabaje todo el pulmón. Exhalar es la clave de una buena respiración, pues cuanto más aire expulses, más aire oxigenado podrás acumular. Cuando exhalamos, el abdomen se contrae y el diafragma se desplaza hacia arriba, masajeando el corazón; al inhalar, el abdomen se ensancha y el diafragma baja, masajeando los órganos abdominales.

Practica la respiración sentándote de forma que la columna, el cuello y la cabeza formen una sola línea. Realiza este ejercicio para expulsar el aire: aspira suave y profundamente, conteniendo la respiración mientras cuentas hasta cuatro, y luego expulsa el aire con fuerza. Hazlo veinte veces. Respirar alternando las fosas nasales es otra manera de despejar el organismo. Inspira por la ventana izquierda cerrando la derecha con el dedo pulgar. Aguanta la respiración, tapando ambas ventanas. Saca el aire por la ventana derecha, cerrando la izquierda con los dedos. Luego inspira por la ventana derecha. Repite el proceso. Como ejercicio final, intenta sorber el aire. Saca la lengua y forma una especie de tubo a través del cual sorber el aire mientras inhalas. Cierra la boca mientras contienes la respiración y luego saca el aire por la nariz.

La boca

Al igual que los perfumes, los sabores son esquivos e imposibles de definir. Dicen los biólogos que la lengua está dividida en zonas que sólo pueden apreciar cuatro sabores básicos: agrio, dulce, salado y amargo. Pero el mundo del gusto es tan rico y tan lleno de sutilezas como el mundo de los colores, y tan influenciado por las emociones, las circunstancias y los recuerdos como por las reacciones químicas que se producen en la boca.

Los placeres del comer y el beber alcanzan la voluptuosidad cuando son un preludio al amor. La comida sabe mucho mejor cuando es compartida, y más aún si es al aire libre: la hierba, los cantos de los pájaros, unas fresas pasadas de boca a boca en alegre forcejeo... La comida para el amor debería ser apetitosa, una serie de alimentos dispuestos seductoramente sobre un simple mantel blanco; alimentos frescos, de vivos colores, y tanto mejor si han de comerse con los dedos, como en la India. Sabores salados como el pescado, zumos dulces, una hogaza de pan con semillas, cremas espesas y suaves que conforten y nutran a la vez, vinos chispeantes que cosquilleen en la lengua y transformen el aliento... todo ello estimula el paladar para el festín que vendrá después, las sensaciones gustativas de la piel, la boca y las secreciones íntimas de la pareja.

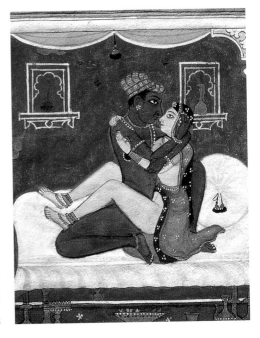

Los amantes de la antigua India daban mucha importancia a los placeres de la boca. El aseo diario incluía la higiene dental y, en ocasiones, había quien se ennegrecía la dentadura buscando un efecto cosmético. Antes de hacer el amor, la boca se estimulaba mediante canciones, risas y conversaciones divertidas, ingiriendo cordiales de frutas, bebedizos alcohólicos y exquisitos dulces. Después de que los amigos habían partido, los amantes se estimulaban oralmente en un complejo ritual de besos y mordiscos, y entre abrazo y abrazo se refrescaban con fruta madura del huerto. Despúes del sexo masticaban semillas perfumadas para refrescarse la boca, así como nueces de betel envueltas en hojas de la misma planta, que proporcionan una sensación de cálido y agradable entumecimiento. Compartían asimismo un *hookah* o pipa de agua para fumar drogas embriagadoras como en cannabis y los hongos mágicos, que primero eran consagrados a los dioses. Como el sexo mismo, estos placeres eran una parte sagrada del culto.

La lengua

Según los artistas que la pintaron, en el momento del orgasmo durante su cópula con Shiva, la diosa Kali sacó la lengua. El término latino *lingus* viene del sánscrito *lingam*, que significa falo, y nos ha dado la palabra «lenguaje», que a veces llamamos también «lengua». En tiempos, asomar la lengua entre los labios era un gesto sagrado que representaba el *lingam* en el *yoni*, y todavía hoy los pliegues de la vulva reciben el nombre de labios. En Occidente, es un insulto sacarle la lengua a otro, pero en Oriente, donde el sexo no está asociado a la vergüenza o la deshonra, sacar la lengua es una forma educada de saludo.

Las manos y los brazos

Abajo: 1. Encuentro en una arboleda: los amantes entrelazan manos y brazos. 2. Las manos son especialmente elocuentes en el lenguaje del amor.

Después de la cara, las manos y los brazos son las partes más expresivas de nuestro cuerpo. Los usamos en la conversación, en el contacto sin palabras y en la danza para transmitir un amplio abanico de emociones, positivas y negativas. Aceptación y rechazo, acogida y amenaza, felicidad y tristeza, triunfo y derrota pueden expresarse empleando un lenguaje universal de gestos sencillos. En todo el mundo, levantar los brazos sobre la cabeza significa rendición o desesperación. Las manos se usan para bendecir y para maldecir, y la imposición de manos es una manera de transferir energía o poder.

Los brazos simbolizan fuerza, poder, ayuda y protección, y son asimismo instrumentos de justicia. Se representa al dios indio Brahma con cuatro caras y cuatro brazos para mostrar que es omnipresente y todopoderoso. Ganesh, el dios del conocimiento (con su cabeza de elefante), tiene cuatro brazos que simbolizan la diversidad, y los numerosos brazos de Shiva se agitan a su alrededor cuando baila.

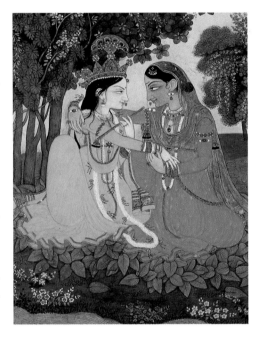

Los hindúes tienen un lenguaje especial de las manos. La ausencia de temor se expresa levantando una mano con la palma al frente y los dedos extendidos. Para manifestar el acto de dar, la mano apunta hacia abajo mostrando la palma con los dedos extendidos. El puño cerrado, con el dedo índice señalando hacia arriba, simboliza amenaza. Las manos se juntan y entrelazan en un gesto de adoración y plegaria y, para meditar, las manos descansan boca arriba sobre las rodillas.

La danza de la serpiente

A fin de expresar mejor los sentimientos es preciso tener unos brazos y unas manos ágiles. La danza de la serpiente te ayudará a liberarlos. Sitúate cómodamente de pie con las palmas de las manos mirando hacia el suelo. Empieza el movimiento sacudiendo ligeramente los hombros como si estuvieras tendiendo la colada al

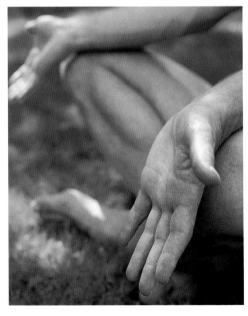

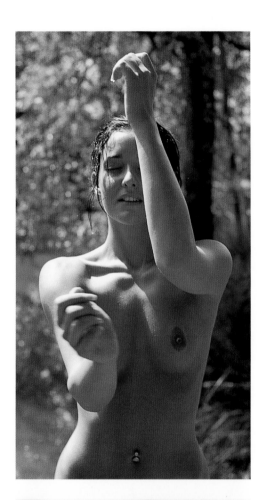

viento. Deja que el movimiento baje por tus brazos de forma que éstos ondeen como si no tuvieran hueso, así eliminarás la tensión de los hombros. Ensancha el pecho. Levanta los brazos y deja que encuentren su propio ritmo y su propio nivel, como si el viento los dominara. Suéltate, llena los pulmones de aire y deja que tu cuerpo haga acopio de vigor.

Dar es la madre de recibir

El primer contacto físico que establecemos unos con otros suele ser con las manos. Cuando dos personas sienten algo la una por la otra, un simple contacto puede transmitir todo un mundo de significados. Las personas que mantienen una relación íntima tienen un amplio vocabulario de toques. Sé consciente de las emociones que transmites a tu pareja con las manos, como calidez, confianza, fortaleza, vulnerabilidad, cautela, ánimo, deseo.

El masaje nos brinda una sensual oportunidad de comunicarnos sin palabras. Calienta el aceite en tus manos antes de empezar, procura que la presión sea firme y delicada mientras recorres con las manos el cuerpo de tu pareja, haciéndole caricias sin solución de continuidad. No interrumpas el contacto ni hagas movimientos bruscos que puedan sobresaltar al otro. Déjate llevar por el instinto, no por lo que diga el manual. Concéntrate en el carácter único e inmediato de la sensación del tacto en vez de pensar en el siguiente movimiento. Cuando trabajes cada zona, cierra los ojos y profundiza de verdad en el cuerpo que estás tocando. Conoce la textura de la carne, la forma y dirección de los músculos, tendones y huesos. Cierra los ojos y siente. Trabaja con cuidado las zonas rígidas para liberarlas de la tensión. Para quien recibe el masaje, el contacto de tus manos es la única conexión que tiene con el mundo. A medida que las sensaciones son más intensas, uno existe sólo en el contacto de los dos cuerpos. Deja que el masaje siga su curso como si fuera una danza, como el agua que baña las piedras o el viento que agita un trigal. Descubrirás que estás recibiendo además de dar. Después, túmbate junto a tu pareja y duerme.

Arriba e izquierda: Usamos las manos en la danza y en la oración; para acicalar, consolar y acariciar nuestros cuerpos así como para dar amor.

Los pechos

El pecho es la fuente del primer alimento, la leche de la bondad humana. Los pechos simbolizan bienestar, compasión, seguridad y plenitud, intimidad y protección. Son además poderosos símbolos sexuales. «En nuestra madurez —escribía Darwin—, cuando se nos presenta un objeto visual que guarda alguna similitud con la forma del seno femenino [...] sentimos una oleada de placer que parece afectar a todos nuestros sentidos, y si el objeto no es demasiado grande experimentamos el impulso de aplicarle nuestros labios como hicimos en nuestra tierna infancia con los senos maternos.» Sólo una tercera parte del tejido mamario tiene que ver con la producción de leche. La forma firme y redondeada es sobre todo un reclamo sexual. Pero estas dos funciones, atraer y nutrir, están inextricablemente unidas en nuestras mentes. Una fascinante investigación sobre el comportamiento de los soldados estadounidenses en la guerra de Vietnam mostró que cuanto más cerca estaban del campo de batalla, más fotos pegaban de chicas con los pechos al aire, y más leche bebían. En una situación de peligro inminente, los soldados buscaban la seguridad del pecho materno a través del erotismo.

El seno de la familia, volver al seno de la tierra: son frases que muestran la fuerte conexión entre el pecho (tórax), que alberga el corazón, y un sentimiento de inicio y final, de hogar y pertenencia. Acurrucarse y apoyar la cabeza en el pecho de la pareja es un poderoso antídoto contra las preocupaciones y el estrés. Es un modo de saborear y recordar el amor incondicional del que creemos haber disfrutado de niños. Abrazarnos y ser amados nos relaja y nos reafirma.

Los pechos abarcan desde la segunda hasta la sexta costilla y están compuestos de glándulas mamarias recubiertas de un tejido adiposo. Sostienen los pechos unos ligamentos conocidos como ligamentos de Ashley Cooper, que les dan su perfil. Los pechos alcanzan su plenitud y su imagen más airosa alrededor de los 22 años, la edad óptima para la reproducción en la vida de una mujer pues es cuando tiene mayores probabilidades de llevar un embarazo a su término. Pesantez, falta de sostén y envejecimiento son los mayo-

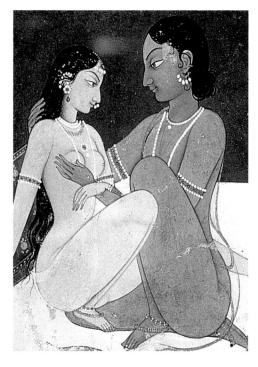

Arriba: Shiva contempla embelesado la belleza de su consorte mientras acaricia sus pechos. Parecen despertar en él un grado especial de ternura.

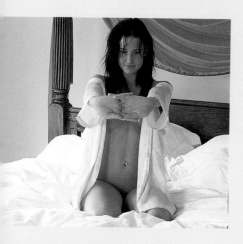
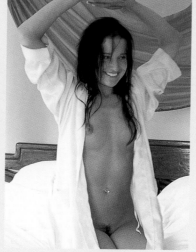

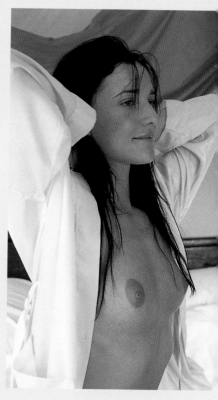

Un ejercicio para ganar calidez, generosidad y sinceridad. Sitúate con los brazos a los costados, luego entrelaza las manos al frente relajando los brazos. Poco a poco eleva las manos unidas, pásalas por encima de la cabeza y ve bajándolas hasta la nuca. Presiona la espalda con ambas manos. Vuelve a pasarlas por encima de la cabeza hasta la posición inicial. Repite tres veces el ejercicio al levantarte por la mañana.

res enemigos de un pecho firme. Dado que los pechos carecen de músculo, el ejercicio no ayuda demasiado a conservar su turgencia. No obstante, actividades como la natación y la danza fortalecen los músculos pectorales y proporcionan una buena postura y dan sensación de bienestar. Un masaje de tu amante con aceite tibio y caricias suaves relaja y estimula a la vez. Puede ser el preludio a hacer el amor o dejarse llevar por el sueño... ¡o ambas cosas!

Apunte sobre el tamaño

Como en otros órganos sexuales, el tamaño de los pechos carece de importancia. Funcionan bien para producir leche tanto si son pequeños como si son grandes. Pero para un bebé que succiona el pecho de su madre, el busto es enorme, físicamente y en términos de importancia. Esto explica en parte la atracción visual que algunos hombres sienten por los pechos de proporciones antinaturales producto de la cirugía plástica. Puede que estén llenos de silicona y que sean duros al tacto, pero su mero tamaño provoca en algunos hombres fantasías de éxtasis y de bienestar.

El vientre

«Vientre» es palabra poco atractiva en el mundo occidental, asociada como está a la gula y al beber en exceso. Se considera poco elegante tener tripa; ambos sexos desean tener un abdomen duro, musculoso y totalmente plano. Pero en Oriente, el vientre suavemente redondeado de la mujer es uno de sus más sensuales atributos. El vientre es la manifestación externa del útero y simboliza la fertilidad. En la naturaleza lo encontramos en forma de grutas, gargantas, manantiales y minas, lugares ocultos que nos proporcionan tesoros deslumbrantes. Según la tradición india, las piedras preciosas crecen en la roca como el embrión en el útero. Dentro del útero, la serpiente de la energía, Kundalini, dormita arrollada a un *lingam* de luz.

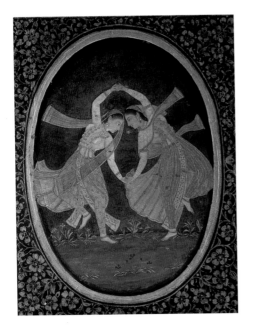

Arriba: Dos jóvenes ejecutan una alegre danza de la fertilidad. El dibujo que forman sus brazos concuerda con el marco de la miniatura, sugiriendo un huevo o útero.

El útero

El útero es el lugar seguro primigenio, donde se inicia el misterio de la vida. Pero no sólo da protección y alimento, también puede devorar. Una madre puede ser tiránica y cruel frustrando el crecimiento de sus hijos al someterlos a un régimen despótico. En todas las mitologías, la diosa madre tiene dos aspectos: uno, afectuoso y compasivo; el otro, despótico y celoso, y la diosa Kali —con su perverso rostro negro y su insaciable apetito sexual— no es una excepción. En Occidente nos da miedo acusar a una madre de malos sentimientos; de ahí el invento de la madrastra mala en los cuentos de hadas.

El útero de la Tierra es el lugar adonde todos volvemos después de la muerte. La palabra «túmulo», en su acepción de montículo funerario, viene del latín *tumere*, que significa hinchar, o también estar encinta.

¿Cómo hay que llevar el vientre? Si lo metemos hacia dentro, entorpecemos el buen funcionamiento de los pulmones y añadimos tensión a los hombros y a la nuca. Si nos dejamos ir, el vientre se vuelve flojo y cuelga. La respuesta está en una correcta postura erguida, sintiéndote centrado en el vientre. Una conciencia del vientre como centro del yo nos dará confianza y firmeza: la sensación de tener los dos pies bien anclados en el suelo.

Balanceo del vientre

Para ejercitar el vientre y relajar y sensibilizar todo el cuerpo, prueba el balanceo, uno de los movimientos clave de la danza del vientre. Consiste en imitar las contracciones del parto y proporciona confianza sexual. Empieza poniendo los dos pulgares encima del ombligo con las palmas de las manos sobre la parte baja del vientre. Empuja el bajo vientre hacia fuera y luego métemelo hacia dentro y hacia arriba todo lo que puedas, metiendo también el diafragma. Ahora saca el diafragma hacia fuera y bascula el vientre hacia abajo. Empieza despacio y luego repite la secuencia, acelerando y manteniendo un ritmo suave. Hay mujeres que gustan de practicar el balanceo en grupo, al ritmo de un tambor. Puede ser un buen punto de partida para la meditación. Una variante, el aleteo del vientre, se concentra sólo en el diafragma. Para este movimiento, puedes contener la respiración o bien dejar la boca abierta y jadear. Contrae el diafragma y luego sácalo hacia fuera. Empieza con repeticiones lentas y ve acelerando el ritmo hasta que el vientre vibre a toda velocidad.

Balanceo de caderas

Otro buen ejercicio para el vientre es el llamado balanceo de caderas. Sitúate de pie y relajado, con los brazos a los costados y las palmas mirando hacia arriba. Empuja la cadera derecha hacia el lado derecho. Empuja la pelvis hacia el frente todo lo que puedas y balancea las caderas hacia la izquierda. Vuelve a empujar la pelvis hacia atrás, echando los glúteos hacia fuera. Endereza las rodillas y haz girar las caderas hacia la derecha. Balancéalas describiendo un círculo amplio y uniforme, como si tuvieras un hula-hoop alrededor de la cintura.

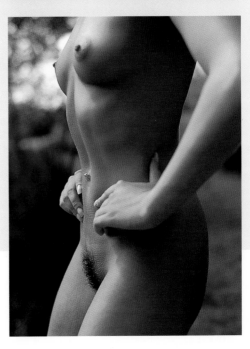

Los genitales

Los sabios tántricos de la antigua India veneraban a la diosa Kali, quien simbolizaba los órganos sexuales femeninos, la fuente de toda vida y el placer más sagrado de los seres vivos. Kali también recibía el nombre de Cunti y su símbolo era el *yoni* o vagina, que era representado por una forma de boca, como un pez o un óvalo de doble punta, o bien por un simple triángulo. Éste era tan importante para los tántricos como la cruz para los cristianos, pero simboliza la vida y el sexo, mientras que la cruz simboliza la muerte.

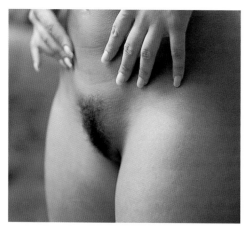

El *yoni*

El *yoni* es el símbolo de una puerta al conocimiento secreto y al tesoro escondido del éxtasis. Es a un tiempo boca y pozo; da y recibe. El *yoni* engulle el *lingam* y da la vida. Engullir el *lingam* tiene su aspecto terrorífico, puesto que Kali es también una fuerza de oscuridad y destrucción. Según un proverbio musulmán, hay tres cosas en la Tierra que son insaciables: el desierto, la tumba y el *yoni* de la mujer. La idea de la vagina castrante y devoradora está presente en todas las mitologías y revela el profundo miedo masculino a perderse en un mar de amor y de deseo, el trauma del nacimiento pero mal entendido.

La boca y la vagina tienen múltiples conexiones. El *yoni* está provisto de labios y los hombres siempre han temido que, una vez al descubierto, estos labios puedan mostrar dientes. Hasta hace muy poco el miedo masculino a la castración conducía a la creencia muy extendida de que la serpiente macho fertiliza a la hembra metiendo su cabeza en la boca de ella y siendo tragado vivo. Los antiguos describían el coito en términos parecidos. Para ellos, el hombre no tomaba a la mujer, sino que era tomado por ella. Al eyacular él, la mujer consumía sus fluidos vitales. Semen significa a la vez semilla y alimento, y consumar la unión sexual era equivalente a comerse al hombre. Cuando la mujer engullía el alimento del hombre, su abdomen crecía con el embarazo. Para ellos, cada orgasmo es una pequeña muerte, la muerte —siquiera provisional— del falo.

El *lingam*

Allí donde los adoradores de diosas veneran el *yoni*, las religiones dominadas por un dios viril adoran el falo. Los judíos del Antiguo Testamento veneraban sus propios genitales y hacían juramentos posando la mano sobre los genitales del otro. Palabras como «testimonio» —e incluso «testamento»— derivan de los testículos, cuyo significado original era «testigos». Los símbolos fálicos son, en todo caso, una manifestación de las religiones dominadas por un dios viril. Se los ve en las columnas y las torres, así como en las armas y los misiles. El culto al falo, como vemos, puede confundir sexo con agresión.

Quienes adoran el *yoni* prefieren que sea fuerte y musculoso para que pueda sujetar el *lingam*, latiendo y apretándolo a fin de que el ritmo del coito no implique movimiento de ninguna otra parte del cuerpo. O bien el *yoni* puede permanecer quieto mientras es el *lingam* el que vibra. De este modo, la pareja puede experimentar el sexo tántrico permaneciendo exteriormente inmóvil. Para esta clase de sexo se requiere una fuerte musculatura pélvica. A fin de fortalecer dichos músculos, practica constantemente regular el flujo de la orina, ralentizándola para luego obligarla a fluir con mayor vigor. Contrae los músculos de la pelvis al menos setenta veces al día para fortalecerlos al máximo. Es algo que puedes hacer en cualquier momento, pues nadie lo notará. Fortalecer el perineo es especialmente importante después del parto, cuando dichos músculos han estado sometidos a una gran tensión. Estos ejercicios te ayudarán a combatir la incontinencia en la vejez. Al encoger los músculos, concéntrate en la parte que se contrae. Haz este ejercicio en la cama con tu pareja y palpa con los dedos las contracciones del perineo del otro.

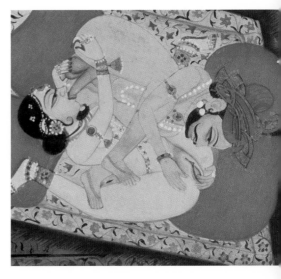

Arquear la pelvis

Es un movimiento muy utilizado en la danza del vientre. Su mensaje no puede ser más explícito. Sitúate en pie con las rodillas flexionadas, los pies separados a una distancia cómoda y bien asentados, los brazos colgando a los costados y las palmas mirando hacia arriba. Tensa las nalgas, echa la pelvis hacia delante y hacia arriba. Luego relaja las nalgas y retrocede. Practica el movimiento hasta que puedas arquear la pelvis adelante y atrás sin esfuerzo.

Arriba: En una insólita representación gráfica del sexo oral, la mujer aparece chupando el *lingam* de su pareja. Esta práctica no siempre era bien vista en la antigua India, salvo cuando la ejecutaba un masajista a un hombre.

Las piernas y los pies

Las mujeres caminan de forma diferente a los hombres, contoneándose y dando pasos más cortos. Esto se debe a que el anillo óseo de la pelvis femenina es más ancho que el de los hombres, lo que les permite dar a luz entre las piernas. A lo largo de los siglos, la mujer ha realzado siempre su manera de andar, vistiendo faldas ceñidas, que restringen sus movimientos, y tacones altos, que convierten el andar en algo precario y casi peligroso. Para mantener el equilibrio con tacones altos, la mujer ha de tensar los músculos de las pantorrillas, dando a las piernas un aspecto más curvilíneo. Al arquear la espalda, las nalgas y los pechos sobresalen. Además de dar una forma sinuosa al cuerpo, los tacones altos obligan a bambolearse un poco, con lo cual quien los usa da una impresión de vulnerabilidad.

En China, la vulnerabilidad femenina centrada en los pies fue llevada a extremos inconcebibles. Desde el siglo XI hasta su prohibición en 1902, las clases altas chinas practicaron la cruel costumbre de vendar los pies. A partir de los cinco años, a las niñas se les vendaban los pies con tiras de tela hasta que, terminado el periodo de crecimiento, los pies quedaban totalmente deformados, vueltos hacia dentro como un puño excepto el dedo gordo, que sobresalía. Este «pie de loto» proclamaba el estatus de la mujer porque la imposibilitaba para el trabajo, e incluso para caminar sin la ayuda de sirvientes. El máximo placer sexual para el hombre chino consistía en copular con la planta de un pie de loto, y las mujeres tullidas aprendían a satisfacer de este modo a sus esposos.

Arriba: En esta miniatura observamos a Shiva realizando un acto de insólita ternura: unge los pies de su amada con aceite perfumado. Las sirvientas aguardan para completar el trabajo.

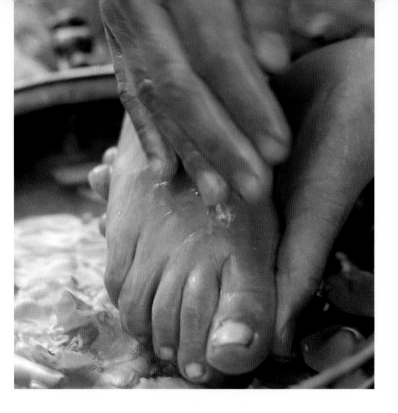

Cuidado de los pies

En la India, el pie era también una zona erógena. Muchas miniaturas muestran a un príncipe indio con varias compañeras, utilizando el dedo gordo de cada pie para estimular el clítoris de dos de sus consortes. Las mujeres indias utilizan henna para hacerse delicadas pinturas en los pies; llevan brillantes brazaletes en los tobillos y se pintan las uñas de los pies; también con henna. El cuidado de los pies es importante para nuestro bienestar general. Considera la sexualidad una manifestación de la libertad y elige zapatos que permitan a tus pies manifestar tu vitalidad, en vez de apretujarlos dentro del calzado. Mima tus pies —y los de tu pareja— con un buen baño caliente seguido de un masaje, un tratamiento que revitalizará sin duda vuestros cuerpos y vuestro ánimo. Lavar los pies es un acto de indulgencia y aceptación, porque simboliza la purificación tras recorrer los senderos equivocados de la vida. Frótate los talones con piedra pómez para retirar las durezas y volverlos suaves y tersos. Siente tu conexión con la tierra andando y bailando descalzo por la hierba. Prueba a caminar sin poner primero el talón en el suelo, sino apoyando los dedos y la parte carnosa del pie. Esta forma silenciosa y sensual de andar ejercita los músculos de las pantorrillas.

En cuanto a las piernas, sé indulgente con sus imperfecciones. La belleza está más en el modo de moverse que en las líneas del cuerpo. El ciclismo, la natación y la danza tonifican las piernas.

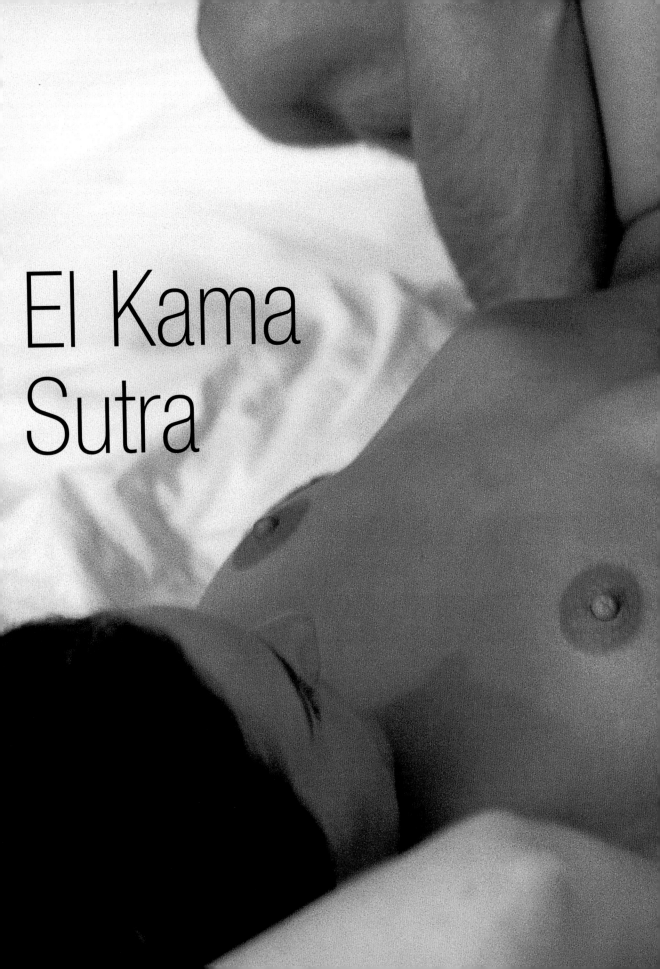

El Kama
Sutra

Practicar el yoga

El yoga es el sistema de desarrollo personal más antiguo del mundo. La palabra yoga significa unir; unir el cuerpo y la conciencia a una realidad inalterable que existe más allá. El yoga te permite sentirte libre de preocupaciones personales y dejar atrás la ajetreada vida de cada día. El yoga fortalece y tonifica el cuerpo, mejorando el funcionamiento de músculos y articulaciones. La columna se hace más flexible y los ejercicios trabajan también las vísceras, las glándulas y los nervios. Los efectos físicos y emocionales del yoga abren tu mente y tu cuerpo a sensaciones sexuales más profundas.

Derecha: Empezar con sencillas posturas de yoga puede añadir una dimensión nueva al erotismo. El yoga aporta una sensación de plenitud y equilibrio personal a las relaciones íntimas.

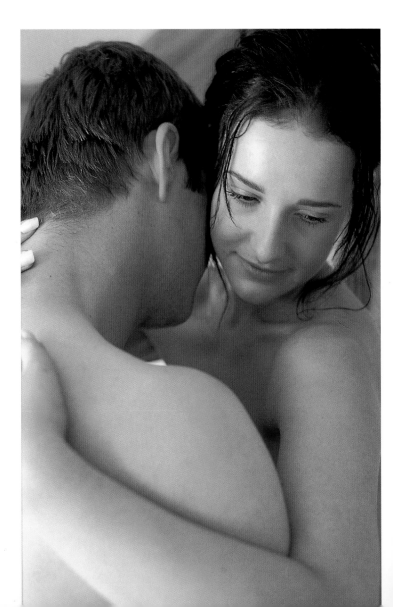

En el sexo, el yoga puede ayudar porque es difícil sintonizar con la pareja si uno de los dos está tenso o distraído. Ambos debéis estar centrados —en contacto con vosotros mismos— para poder conectar con el otro. El yoga ayuda a relajarse. Es posible estar tenso todo el tiempo sin que lleguemos a darnos cuenta, incluso estar rígido en la cama esperando con pesimismo a que llegue el sueño, con la mente y el cuerpo pendientes del sonido del despertador y de las prisas de cada día. Intenta tensar y relajar los músculos para ver hasta qué punto estás agitado.

La relajación física aporta una sensación de bienestar y alivia penas y dolores, pero el yoga ofrece algo más que todo eso. A medida que lo practiques, verás que el yoga te da la armonía y la paz de espíritu que son la base del conocimiento de uno mismo. Proporciona una quietud anímica que te ayuda a orientarte en la confusión de la vida cotidiana.

La práctica del yoga consiste en hacer y deshacer una serie de posturas o *asanas*. Los movimientos son lentos y gráciles, nunca violentos. Hay que ejercitarse poco a poco y no forzar las posturas. Después de una sesión de yoga, deberías sentirte relajado y lleno de energía, no exhausto o tenso. Una respiración profunda y mesurada es de especial importancia para moverse correctamente.

Cuando empieces a seguir las secuencias de este libro, encontrarás algunas de las posturas difíciles de ejecutar, a menos que tengas experiencia en el yoga. No te obligues a hacer nada que te resulte incómodo o doloroso. Imagina simplemente que estás reproduciendo las formas que aparecen en las fotografías aunque no consigas hacerlas. La práctica te hará ganar agilidad. También puedes utilizar las posiciones aquí mostradas como inspiración para tu propia secuencia de movimientos.

Arriba: A veces, la vida es tan estresante que resulta difícil relajarse. La meditación y el yoga pueden despejar la mente y dar paso al sosiego y la intimidad.

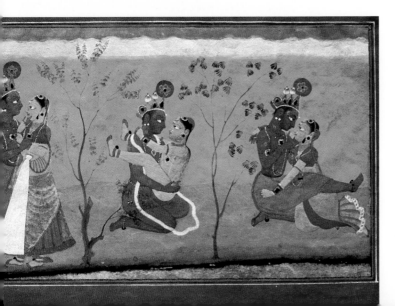

La rana

El placer estriba aquí en que el hombre mantiene un suave vaivén mientras la mujer permanece quieta, moviendo tan sólo los músculos del *yoni* a fin de que su pareja la penetre poco a poco. Tras unos prolegómenos tan lentos como deliciosos, él puede empujar vigorosamente hasta el clímax. El hombre necesita reforzar la musculatura de los muslos para mantener esta postura de penetración profunda. La comodidad es importante, de modo que si se cansa, el hombre puede sentarse y dejar que la mujer se mueva sobre su regazo.

1 Primero los cojines. Cuando la mujer se tienda de espaldas, su cuerpo necesitará estar ligeramente elevado, y un cojín bajo las nalgas permitirá a su pareja penetrarla más profundamente. El hombre se coloca en cuclillas separando las piernas. La mujer se sienta en su regazo con las piernas encima de las de él. Los amantes pueden así besarse y estimular los respectivos genitales con las manos, empleando aceite de masaje para acentuar la sensación. De esta forma, el hombre puede hacer que su pareja alcance el orgasmo.

Amor y dinero

La cortesana deberá contener en todo momento sus emociones, y recordar que su independencia es su *modus vivendi*. Si realmente llega a enamorarse, no deberá permitir que eso la afecte demasiado. Por otro lado, la cortesana debe actuar en todo momento como si estuviera enamorada, aun cuando desprecie a su amante, porque es la manera de ganarse su confianza. No obstante, si él no es generoso, Vatsyayana aconseja veintisiete formas de que una mujer inteligente pueda persuadir a un hombre para que le regale joyas y dinero. He aquí algunas de sus sugerencias: la mujer puede acudir a su amante rechinando los dientes, gimiendo porque su casa se ha incendiado por culpa de la negligencia de sus sirvientes, y lamentándose de no tener dinero para reconstruirla. O puede presentarse en casa de él hecha un mar de lágrimas, fingiendo que la guardia real le ha confiscado todas sus posesiones. En un momento más relajado, quizá mientras el hombre está aún en la cama de ella, puede mencionar de pasada que necesita comprar comida, bebida, flores, perfume y vestidos, cosas todas ellas que no puede permitirse. O puede revelar que le resulta imposible visitar a sus amistades, porque cuando sus amigas vienen a verla le traen regalos muy caros y ella no tiene qué dar a cambio. Siendo lista puede confesar, tras un nervioso interrogatorio, que está enferma, pero que no dispone de medios para un tratamiento. Por último, siempre puede recurrir a poner celoso a su amante diciéndole lo generosos que son sus rivales.

2 Cuando llega el momento, la mujer introduce en su *yoni* el *lingam* de la pareja. La deliciosa sensación será para ella doblemente excitante. Tensando y relajando la musculatura de su *yoni*, la mujer empieza a mecerse suavemente rodeando con sus brazos los hombros de él.

3 El hombre pone a su amante sobre las almohadas, deslizando las manos por debajo a fin de sujetarle la región lumbar. En esta posición, ella puede elevar la pelvis y empujar suavemente, impulsándose en los muslos de él.

Arriba: Aunque el hombre está encima, la mujer todavía puede modificar el tono de la experiencia ensanchando su *yoni* o elevándose más o menos hacia su pareja.

La cara oculta de Kali

Kali, la diosa madre, la diosa Tierra, regía todos los aspectos de la vida, pero era temida también como diosa de la destrucción, la enfermedad y la muerte. En algunas pinturas aparece con la cara encendida de pasión, los ojos inyectados en sangre, sus dientes puntiagudos en una horrible mueca y un lazo corredizo en la mano. En otras se la ve devorando las entrañas de su consorte muerto, Shiva, acuclillada sobre él en pleno éxtasis sexual. Kali también aparece con una guirnalda de cráneos humanos o empuñando una espada y una cabeza cortada, con cadáveres a modo de pendientes o manos amputadas a guisa de cinturón. Como diosa de la muerte se la representa demacrada, los ojos hundidos, los pechos ajados y el cabello enmarañado, pero siempre extática y arrasándolo todo con sus volcánicas emociones.

Para los sabios tántricos, era importante aceptar todas y cada una de las facetas de la experiencia, y en consecuencia aceptar a Kali, puesto que ella te daba y quitaba la vida. Kali era el océano de sangre previo al nacimiento, y es la nada absoluta que acontece tras la muerte: matriz y túmulo a la vez.

Sexo y muerte están poderosamente asociados en nuestro inconsciente. En la pasión sexual —como fuerza que trasciende— nos perdemos en el arrebato del orgasmo, al que los franceses llaman «la pequeña muerte». Entregarse por completo en el sexo tiene, efectivamente, un aspecto terrorífico porque implica negar el yo, permitirse la ausencia de control, existir puramente en el momento presente, en las sensaciones y las emociones. Entregarse en el amor puede ser terrorífico porque nos hace vulnerables a la destrucción y la pérdida. Acostúmbrate a la cara oscura de Kali mientras vas ganando en intimidad, y te verás recompensado con nuevas y más profundas sensaciones.

El cazador

Cazar era uno de los pasatiempos favoritos de la clase alta india. Algunos gustaban de combinarlo con el sexo. En esta postura el príncipe indio apunta con su rifle para disparar sobre una gacela (*véase* p. 41). Los amantes del Occidente actual se mecen adelante y atrás con suavidad. Esta postura es más excitante si todo el movimiento recae en la mujer.

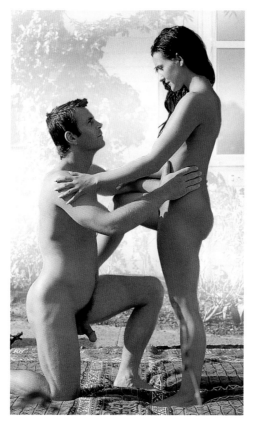

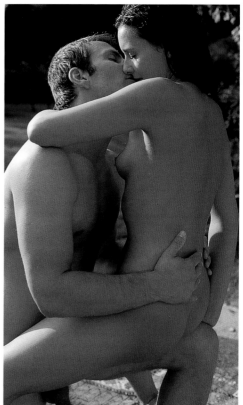

1 Los amantes se sitúan uno frente al otro. El hombre apoya la rodilla derecha en el suelo y mantiene la rodilla izquierda levantada apoyando firmemente el pie. La mujer levanta su pierna derecha y apoya el pie en la cadera izquierda del hombre. Los dedos de los pies apuntan hacia fuera y el talón hacia la ingle de él. La pierna izquierda de la mujer permanece recta.

2 Ella se sienta sobre el muslo del hombre y le rodea el hombro derecho con su brazo izquierdo. Él la abraza, atrayéndola hacia sí, y se besan.

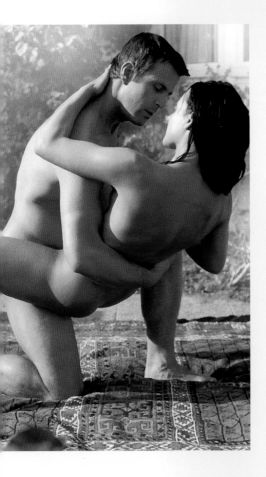

Krishna y las *gopis*

Krishna es una reencarnación del dios Shiva. Muchos pormenores de su historia coinciden con los de la vida de Jesús. Nacido de una diosa, su advenimiento es proclamado por ángeles y una nueva estrella aparece en el firmamento señalando el lugar de su nacimiento. Pastores y magos llegan de tierras lejanas para adorar al niño y llevarle presentes. Poco después, Krishna sobrevive a una matanza de inocentes, realiza milagros como separar las aguas de un caudaloso río tocándolas con su pie infantil y finalmente, es detenido como redentor de pecados y condenado a muerte. La sangre de su sacrificio cae sobre la Tierra como una lluvia fructífera.

Pero, a diferencia de Cristo, Krishna era un dios erótico adorado por su juventud y su belleza. De niño, se le conocieron travesuras rayanas en la delincuencia. Desataba a las reses de la aldea y les tiraba del rabo, era grosero con los ancianos, orinaba en las casas de sus vecinos y les robaba dulces y mantequilla. Adolescente hermoso y muy bien dotado, tocaba su flauta (otra de las palabras que designan el *lingam* o pene sagrado) para encantar a las *gopis*, bellas muchachas que cuidaban de las vacas. Un poeta hindú escribió: «¿Cómo describir su despiadada flauta, que saca a la mujer virtuosa de su morada y la arrastra por el pelo a la presencia de Krishna como la sed y el hambre llevan a la cierva hasta la trampa?»

Un día, mientras las *gopis* se bañaban en un río, Krishna se ocultó detrás de un árbol para mirarlas y les robó los saris. Al oír su flauta, ellas salieron del agua y empezaron a bailar, primero con timidez y en seguida con voluptuoso abandono. La música era tan cautivadora que cada cual creía estar bailando a solas con él. Krishna les hizo el amor a todas, pero su favorita era Radha. Esta bella muchacha, morena e insaciable, fue honrada con el apelativo «elefanta», pues la hembra del elefante estaba considerada el epítome del apetito sexual y el deseo.

3 Él la sujeta con fuerza por la cintura y la atrae hacia sí. Ella pone la mano derecha en la rodilla izquierda de él y la mano izquierda en su nuca para mantener el equilibrio. En esta posición, él la penetra.

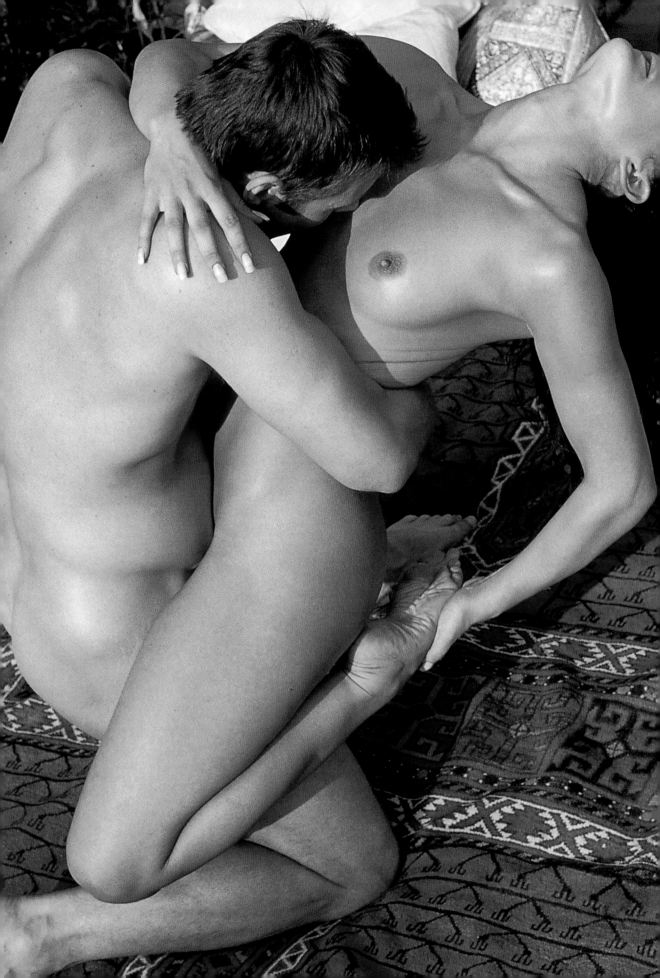

4 La mujer se deja caer sobre su rodilla izquierda y rodea con su pierna derecha la cintura del hombre, de forma que sus cuerpos quedan pegados pero manteniendo el equilibrio. Ella estira las puntas de los pies y se agarra el pie izquierdo con la mano izquierda. Él la acerca hacia sí mientras se miran fijamente a los ojos.

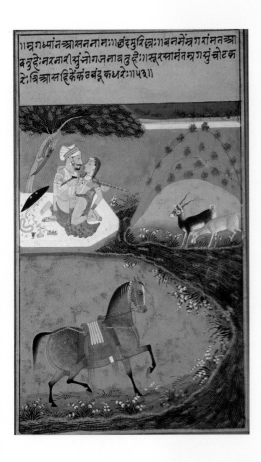

Arriba: El colmo de los ejercicios para prevenir la eyaculación prematura: transferir la descarga a un arma de fuego. El equivalente en nuestros días bien podría ser practicar el sexo viendo un partido por la televisión, algo que pocas mujeres agradecerían.

El loto

Conocida en Occidente como la postura de meditación de los yoguis, la flor de loto con sus múltiples pétalos simboliza el *yoni* y es un elemento crucial del tantrismo. Toda vida surge del loto: incluso el dios Brahma, que se arrogaba el papel de creador, nació del *yoni* de la diosa primigenia. También el poder emana del loto, y la única forma en que un hombre puede tener poder y recargar su energía vital es fundirse con el *yoni* de la diosa practicando el sexo sagrado.

Los sabios tántricos sostenían que el conocimiento carnal era la puerta del conocimiento espiritual; así, sólo mediante la unión con el loto podían ser revelados los misterios interiores de la vida. «La joya en el loto» significa el *lingam* en el *yoni*, el feto en el útero, el cadáver en la tierra, el dios dentro de la diosa. La expresión «comedor de loto» alude al cunnilingus ritual, que era otro modo de lograr la comunión con la diosa. Los místicos, al sentarse en la postura del loto, buscaban a través del conocimiento sexual despertar a Kundalini, la serpiente que duerme enroscada alrededor de los *chakras* inferiores de la espina dorsal, y hacer que se irguiera verticalmente dentro del cuerpo, brotando de la cabeza como una emanación de luz en forma de loto ya desarrollado. Consciente de las connotaciones sexuales de sentarse con las piernas cruzadas, en la Europa medieval la Iglesia católica denunció esta postura, acusando de brujería a quienes de esa manera se sentaban.

La vaca

Una secuencia excitante para una postura sencilla. El hombre pue-
de empujar con energía y la mujer puede responder golpeándolo
con sus nalgas. O bien ella puede empezar arrellanándose en un
cojín y hacer que él adopte una postura más reclinada, lo que en
en los países anglosajones llaman *spoons* («cucharas»).

1 El hombre pone las rodillas juntas en el suelo y
apoya las nalgas en los talones, con los pies es-
tirados hacia atrás. La mujer se arrodilla a su iz-
quierda. Sus cuerpos se tocan y con sus manos se acari-
cian mutuamente. Ella tiene el brazo derecho en torno al
hombro derecho de él, y la mano izquierda sobre su ante-
brazo derecho. Él le rodea la cintura con el brazo izquier-
do y apoya también en la cintura su mano derecha.

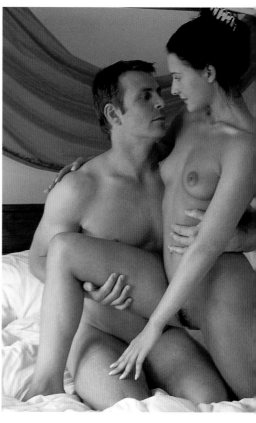

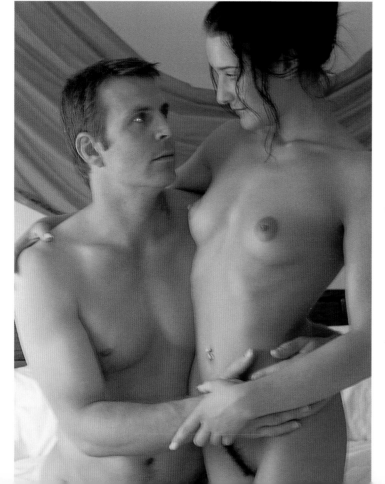

2 Ella pasa la pierna derecha sobre los muslos del
hombre, formando un ángulo recto respecto al
suelo. Apoyada en la rodilla izquierda, su mano
izquierda acaricia la pierna derecha de él. El hombre le
sostiene el muslo derecho con la mano derecha.

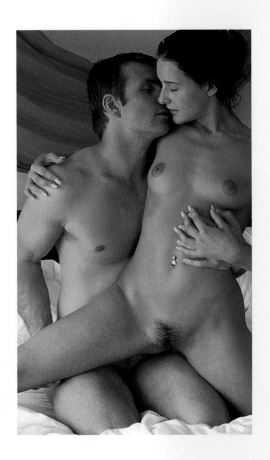

La madre
de la cortesana

Una cortesana tenía que ganar mucho dinero para mantener su casa y el jardín y pagar a todos sus sirvientes, juglares y masajistas. Pero sólo llevando un alto nivel de vida y vistiendo con elegancia podía atraer a la clientela rica y culta que le convenía. Por si esto fuera poco, la cortesana debía realizar difíciles malabarismos emocionales. Era una mujer independiente, demasiado temperamental para ser una buena esposa, pero para salir adelante tenía que complacer a su amante, mostrarse sumisa ante todos sus caprichos. ¿Cómo podía controlar el rumbo de la relación y al mismo tiempo acceder a todas las exigencias de su amante? La respuesta es: con ayuda de su madre.

La madre de la cortesana —o, caso de no estar ella disponible, su antigua nodriza— era una sombra que se mantenía en un segundo plano de su existencia. Cuando hablaba con su amante, la cortesana se quejaba de que su madre era una vieja arpía a quien sólo le interesaba el dinero. Confesaba después que su madre no aprobaba sus relaciones ni el modo en que él la trataba. De este modo, el amante sabía que tenía un enemigo que podía poner en peligro su felicidad, y eso le ponía ansioso. Si las tácticas del amor requerían que la cortesana se apartara de él para aumentar su pasión, siempre podía echar las culpas de su ausencia al enojo materno. O, si andaba mal de dinero, podía pedir un poco en nombre de la bruja de su madre que la fastidiaba día y noche pidiéndole más. De hecho, Vatsyayana recomendaba a las cortesanas que desdoblaran su personalidad, cargando a la madre los aspectos difíciles de aquélla. Por supuesto, en la práctica madre e hija se entendían a la perfección y trabajaban en equipo.

3 Desde esta posición, ella extiende su pierna derecha en línea recta y la pierna izquierda hacia atrás hasta que todo su peso descansa en el cuerpo de él. Estira las puntas de ambos pies y mantiene el equilibrio con el talón derecho y la rodilla izquierda. Luego levanta ligeramente la columna hacia su pareja, de forma que la espalda se apoye en el pecho de él y pueda volverse para mirarle amorosamente a los ojos.

4 Mientras él la penetra, ella le da la espalda e, inclinándose hacia delante, apoya las manos en el suelo. Luego pasa las dos piernas atrás hasta tocar las de él.

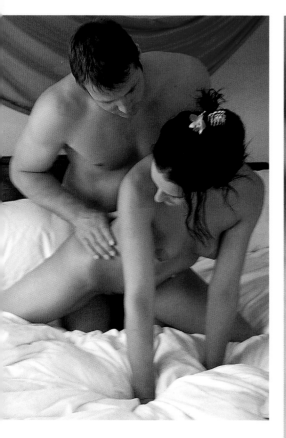

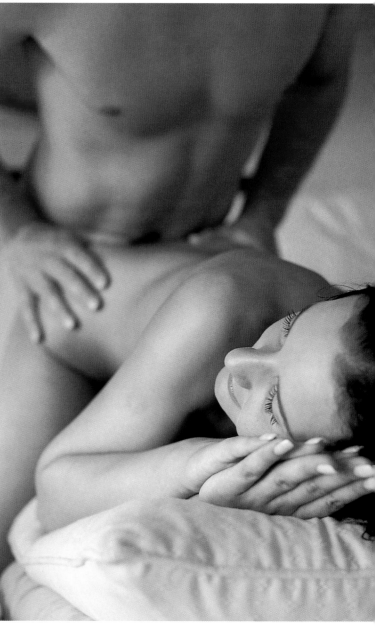

5 Él le sujeta la cintura con ambas manos y, apoyándose sobre las rodillas, la levanta hacia arriba y adelante hasta que los pies de ella se unen frente a las rodillas de él. Con la cabeza apoyada en un cojín, ella junta las manos bajo la mejilla como si rezara.

Las uñas

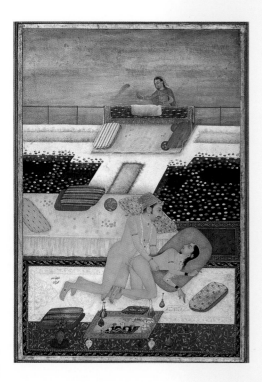

Arriba: Los accesorios cuidadosamente ordenados y la expresión impasible tienen más que ver con el arte que con la pasión. Al fondo, una sirvienta sacude el polvo.

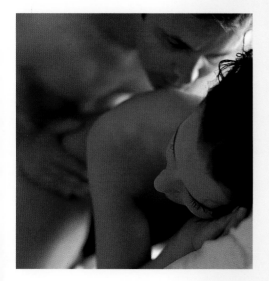

El Kama Sutra enseña a los amantes a «presionar con las uñas». Vatsyayana construyó un complejo lenguaje de arañazos eróticos, los cuales dejaban marcas de la misma categoría de trofeo sexual que los mordiscos amorosos. A tal efecto, aconsejaba a los amantes mantener las uñas limpias y brillantes y teñírselas con henna. Entre los momentos adecuados para arañar estaban la despedida antes de un viaje, el regreso a casa o el momento de la reconciliación tras una disputa, y siempre que la mujer se embriagaba. Las uñas podían clavarse en las axilas, garganta, pechos, labios, nalgas y muslos del amante. Las marcas dejaban ciertas formas en la piel. Parecían medias lunas, el salto de una liebre o la hoja de un loto azul. A veces parecían obra de la pata de un pavo o la garra de un tigre. Tales marcas eran ostentadas con orgullo por las mujeres jóvenes, pues la visión de una mujer paseando por un jardín oloroso con marcas de pasión en los pechos desnudos inflamaba el corazón de cualquier hombre. Sin embargo, se les advertía a ellos que no debían marcar con sus uñas a la mujer casada. Ésta sólo podía llevar marcas secretas en sus genitales, que así podían contemplar mientras suspiraban por el amante ausente. Lo que no está claro es que los maridos no se percataran de dichas marcas.

El carro

Para esta postura altamente erótica, cercioraos de que la mujer se sienta encima de un cojín para que esté a una altura cómoda, y que tenga además unos cuantos cojines blandos donde reclinarse. El carro consiste en un delicado balanceo y requiere unas piernas fuertes para evitar que la pareja se canse y que el esfuerzo predomine sobre el éxtasis del contacto de sólo las manos y los genitales. Los amantes se miran a los ojos para incrementar la sensación de gozosa intimidad.

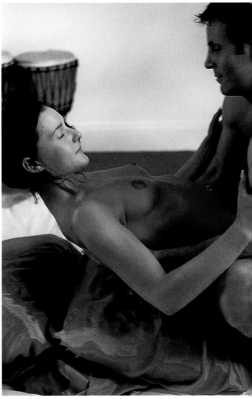

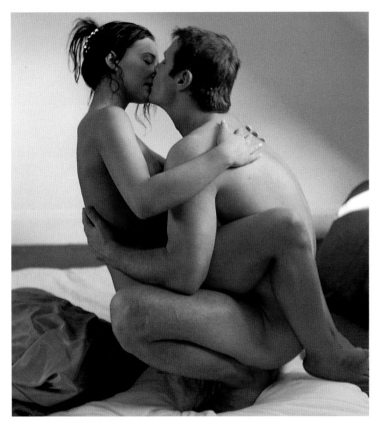

2 Ahora la mujer se inclina hacia atrás, sujetándose a los antebrazos del hombre. Luego desliza las manos por sus brazos y apoya las manos en el suelo, detrás de ella.

1 El hombre se acuclilla con las rodillas separadas y la espalda recta. Su pareja se sienta sobre un cojín colocado entre las piernas de él, con las suyas encima y ciñéndole la cintura con las rodillas. Las plantas de los pies se unen detrás de la espalda del hombre. Ella le rodea la espalda con los brazos y él la sostiene tiernamente por la cintura.

El harén

Las mujeres del harén comparten un solo esposo. Ni siquiera el hombre generoso que toma afrodisíacos para poder gozar de varias mujeres en la misma noche no puede satisfacer a todas sus esposas, de modo que éstas buscan otras maneras de pasarlo bien. Unas se visten de hombre y emplean raíces bulbosas a modo de consolador; otras alcanzan el clímax frotándose contra el falo de una estatua. A veces las mujeres practican el sexo oral con los eunucos que las guardan, o entre ellas. Pero el mejor y más peligroso deleite sexual es colar a un hombre de tapadillo en los aposentos reales. Puede llegar disfrazado de mujer o dentro de una alfombra enrollada. Si el intruso es descubierto, su aventura le costará la vida; así pues, se le aconseja hacer buenas migas con los guardias del harén y tenerlos de su parte. Un buen momento para colarse en palacio es durante el confuso ir y venir que rodea los preparativos para una peregrinación. Con todo, se aconsejaba al amante hacerse invisible con una poción mágica. Debía quemar los ojos de una serpiente y con las cenizas elaborar una pasta para untarse los párpados; de este modo podía pasar inadvertido.

3 La mujer levanta las piernas, primero la derecha y luego la izquierda, y las coloca sobre los hombros de su pareja. El hombre se echa hacia atrás apoyando las palmas en el suelo e imita el movimiento de ella. Es el momento de la penetración.

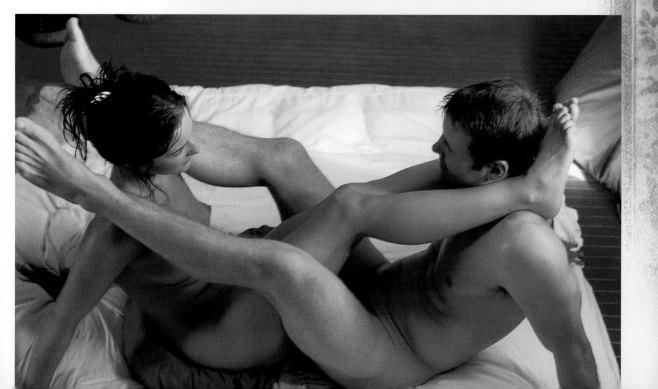

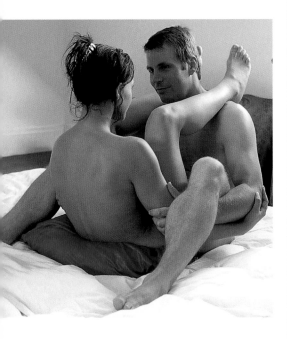

4 La pareja se agarra ahora de los brazos por debajo de las rodillas del hombre, mientras éste baja los pies al suelo.

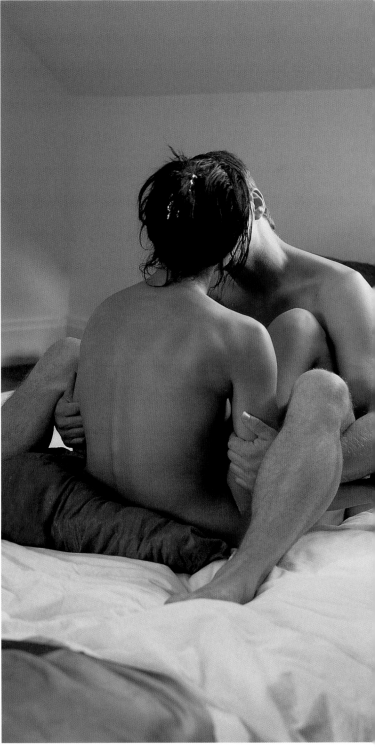

5 La mujer se inclina hacia atrás y apoya los pies, pasándolos sobre las caderas del hombre y bajo sus brazos. Se mecen suavemente en un movimiento de sierra.

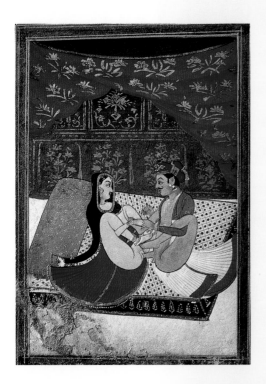

Arriba: La infinita variedad de motivos repetidos en las telas, tapices y alfombras dice mucho del estilo de vida oriental. El carácter inconsútil de la música y el arte indios está también presente en su actitud ante el amor: no importa tanto el principio y el final, sino la continuidad misma.

Pociones mágicas

L os hombres y mujeres de la antigua India tenían acceso a una amplia variedad de pociones, filtros y amuletos para sus aventuras amorosas. Si los genitales de una pareja no encajaban por tamaño, el hombre podía agrandar su *lingam* frotándolo con las vellosidades de ciertos insectos arbóreos, aplicarle aceite durante diez noches y, finalmente, otra tanda de insectos peludos. Su *lingam* quedaba tan hinchado que el hombre tenía que tumbarse y dejar que colgara por un agujero practicado en la cama y masajearlo con ungüentos refrescantes. El dolor desaparecía, pero no así la hinchazón. La mujer podía frotarse el *yoni* con ungüentos para hacerlo más pequeño, y había otro tipo de pomada para agrandar los pechos.

Vatsyayana recomienda varios sistemas para convertir una persona fea en una beldad; por ejemplo, comer el polen del loto azul con manteca clarificada y miel o atarse a la mano derecha un hueso de pavo o de hiena. Para impedir que una mujer fuera dada en matrimonio a otro hombre, había que rociarla con excrementos de mono. Para aumentar su vigor sexual, el hombre debía beber leche azucarada en la que hubiera hervido un testículo de macho cabrío. Otras recetas mágicas garantizaban que la mujer alcanzara rápidamente el orgasmo o demoraban la eyaculación masculina. Se empleaban plantas medicinales para regular la menstruación y fomentar o prevenir la concepción.

Dosel de estrellas

Experimenta el goce cósmico del tantra una noche de verano bajo las estrellas. Ve con tu pareja a un lugar recóndito iluminado por la luna. Extiende una alfombra gruesa en el suelo y pon una almohada en cada extremo. Siente en tu interior cómo se mueve la tierra mientras estallan los cometas.

1 El hombre se sienta en la alfombra, estirando las piernas al frente y manteniendo la espalda recta y firme. La mujer se sienta de lado entre sus piernas pasando las suyas con los pies juntos sobre la cadera derecha del hombre. Ella le abraza por los hombros y él por la cintura.

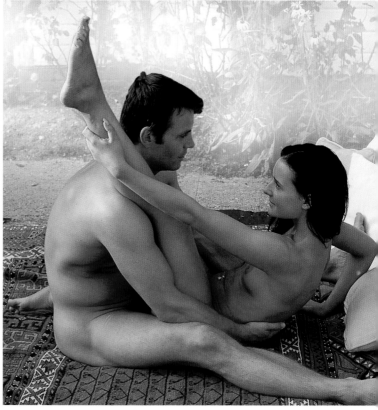

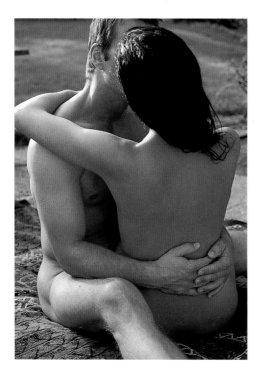

2 Inclinándose hacia atrás, la mujer apoya el peso en su mano derecha. Rodea la cintura de su amante con la pierna derecha y luego, lenta y delicadamente, levanta el pie izquierdo en su mano de ese lado como una bailarina, estirando la pierna y pasándola sobre el hombro derecho de él. El hombre se echa atrás para que la pierna de ella pueda pasar frente a su cara y sostiene a la mujer poniéndole la mano en la región lumbar. La postura es abierta y provocadora; el momento es místico.

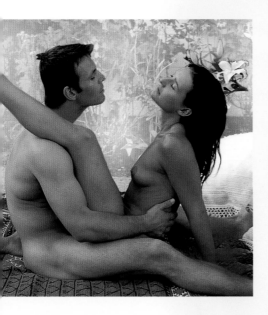

El Kama Shastra

Según Vatsyayana, toda mujer deberá aprender las sesenta y cuatro artes del Kama Shastra, una especie de escuela para esposas jóvenes de clase alta. La maestra ideal de dichas artes era una confidente, que podía ser la hija de una nodriza criada en la familia o una hermana ya casada. Toda mujer experta en el Kama Shastra podía ganar el favor de su esposo por más que éste tuviera un millar de esposas. Sus conocimientos le permitían mantener una conversación interesante con un hombre culto, y si alguna vez llegaba a separarse de su marido o se encontraba en apuros en un país extranjero, siempre podía ganarse la vida enseñando lo que había aprendido.

3 El coito puede empezar. La mujer se suelta el pie para indicar que está a punto, y su pierna izquierda queda firmemente apoyada en el hombro de él. Se sostiene con las manos apoyadas atrás sobre la alfombra, mientras él la sujeta de la espalda y la atrae hacia sí. Acoplados, los amantes mantienen esta postura que permite una penetración profunda con muy poco movimiento.

Éstas son algunas de las artes que aprendía la mujer: canto, danza, dibujo, cocina, perfumería, joyería, tatuajes, lectura, composición de poemas, teatro, escultura con arcilla, tiro con arco, idiomas y peluquería. Descubriría también cómo colocar cristales de colores en el suelo, preparar limonadas y sorbetes, hacer loros con hilo, tocar una melodía en vasos llenos de agua, luchar a espada, jugar a juegos de azar, birlar a la gente sus propiedades mediante magia o brujería y enseñar a hablar a loros y estorninos. Si a todo esto añadimos conocimientos de mineralogía y del arte de la guerra y un estudio a fondo de la gimnasia, tendremos una imagen completa de la vida regalada en la antigua India.

Naturalmente el Kama Shastra es sólo una parte del Kama Sutra, que incluso las muchachas más jóvenes estudiaban con avidez antes del matrimonio.

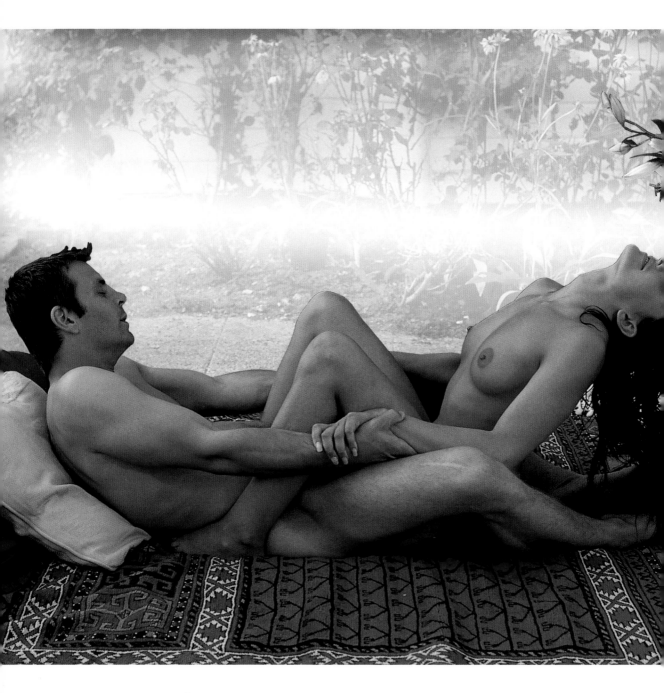

4 El hombre le agarra ahora las muñecas y ella las de él, y ambos se dejan caer suavemente sobre los cojines. Ella desliza las piernas por los costados de él hasta dejarlas en la misma postura que las del hombre. Ambos levantan un brazo por encima de la cabeza en un gesto de apertura a los cielos, mientras con la otra mano siguen sujetándose con fuerza.

La novia niña

En la antigua India, muchas mujeres eran desposadas por convenios familiares a edad muy temprana; con todo, el pretendiente tenía que ganarse a la novia por muy niña que ésta fuese. Podía despertar su interés jugando al escondite o la gallina ciega, o encontrando una pequeña alhaja en uno de varios montoncitos de trigo. Podía llevarle muñecos de madera, madejas de hilo de colores, jaulas de pájaros, figurillas de arcilla, pinturas y tintes, tallas en asta de búfalo, incluso «máquinas para esparcir agua alrededor»; cuanto más raro fuese el regalo, mayores probabilidades de éxito. El pretendiente podía hacer malabarismos para provocarle la risa, representar historias ficticias sobre los miembros de la familia de ella, enseñarle a hacer guirnaldas de flores o a jugar a los dados y las cartas, comprarle pendientes y una guitarra. Después de impresionarla, debía valerse de la hija de su nodriza como mensajera, para que hablara a la niña de su gran pericia en el arte del disfrute sexual.

Una vez introducido este tema, le toca a la muchacha mostrar sus sentimientos. Si le encuentra atractivo, se ruborizará y apartará la vista cuando él le dirija la palabra, o le mirará a hurtadillas. Bajará la cabeza cuando él le haga una pregunta y responderá ambiguamente, dejando que sus palabras afloren con timidez. Puede cubrir de besos a los niños pequeños que están a su cuidado, ser afectuosa con los sirvientes de él y obstinada con los suyos propios. Por último, puede mandar un anillo o una guirnalda al pretendiente por medio de una amiga, a tenor de lo cual él hará todo lo posible por conseguir su mano para el matrimonio.

Arriba: En esta postura erótica, después de mirarse a los ojos los amantes miran al cielo para descubrir la experiencia directa del poder eterno. Las estrellas son símbolos del espíritu, luces que nos guían en la oscuridad con su resplandor.

El pavo real

El nombre de esta postura amorosa alude a la miniatura que se muestra en la página 57; en ella, la mujer sostiene un cáliz dorado para que el pavo macho picotee, mientras tiene dentro de sí el *lingam* de su amante. El pico del pavo real es una metáfora del *lingam*, y el cáliz de oro lo es del *yoni*. Los amantes deben tener la estatura idónea para ejecutar la pose que ilustra esa miniatura, pero si no es así, la mujer puede ponerse de pie en un banco o en el peldaño inferior de una escalera. Se trata de una postura que puede practicarse cuando hay prisas; por ejemplo, durante un paseo por el campo, en cuyo caso un árbol puede servir de apoyo.

1 Un buen método de iniciar esta sencilla postura es que la mujer se siente con las piernas separadas en algún mueble, como el respaldo de un sofá, de manera que quede ligeramente por encima de los genitales de su pareja. El hombre se acuclilla entre las piernas de ella, desde donde puede besarle los pechos. Ella puede inclinarse para besarle en la boca.

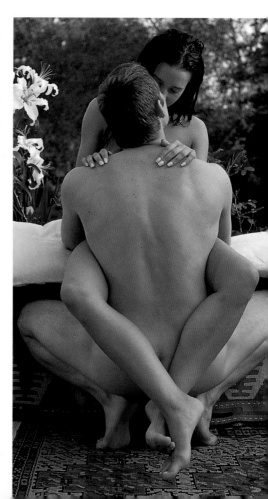

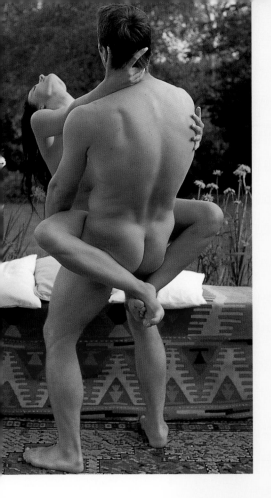

La esposa virtuosa

En la antigua India, una esposa virtuosa era la que consideraba a su marido un dios y lo hacía todo para complacerle. Bajo los designios de éste, la esposa se ocupaba de la familia, tenía la casa limpia y llena de flores, cuidaba el jardín y el santuario de los dioses domésticos y disponía todo lo necesario para los sacrificios de la mañana, el mediodía y el anochecer. En el pequeño huerto debía plantar verduras, rábanos, patatas, mangos, pepinos, berenjenas, calabazas, ajos, cebollas, caña de azúcar, higueras, mostaza, perejil, remolachas, así como flores y hierbas aromáticas. En rincones secretos debía colocar asientos y pérgolas, y en el centro del jardín debía haber un estanque o un pozo.

2 Cuando llega el momento, el hombre se pone en pie y aproxima su pareja al *lingam*. Ella se sujeta con fuerza del cuello y el hombro de él y con los muslos le rodea las nalgas. En esta posición la pareja puede efectuar el coito con energía. La mujer se impulsa hacia su pareja mientras el hombre le sostiene las nalgas con los brazos, ayudándola a moverse.

Buena cocinera, siempre pendiente de las preferencias y necesidades nutritivas del esposo, la esposa acude en cuanto le oye volver a casa y le lava los pies. Evita tener amistades inconvenientes, tales como mendigos, pitonisas y brujas; procura no hablar de los asuntos del marido a espaldas de éste y lleva las cuentas de la casa con absoluta escrupulosidad. Elabora manteca clarificada con la leche sobrante y fabrica cuerdas y cordeles con corteza de árbol. Supervisa las labores de labranza y el pesaje del arroz, y cuida de los animales: carneros, codornices, gallos, loros, estorninos, cucos, pavos reales, monos y venados. Regala la ropa vieja a los sirvientes y ofrece flores a las visitas del esposo, así como ungüentos, incienso y hojas de betel. Viste con moderación y pocos adornos los días corrientes, pero para su esposo se pone las prendas más vistosas, joyas, flores y perfumes. Cuando el esposo está fuera, procura ayunar y espera noticias suyas con ansiedad.

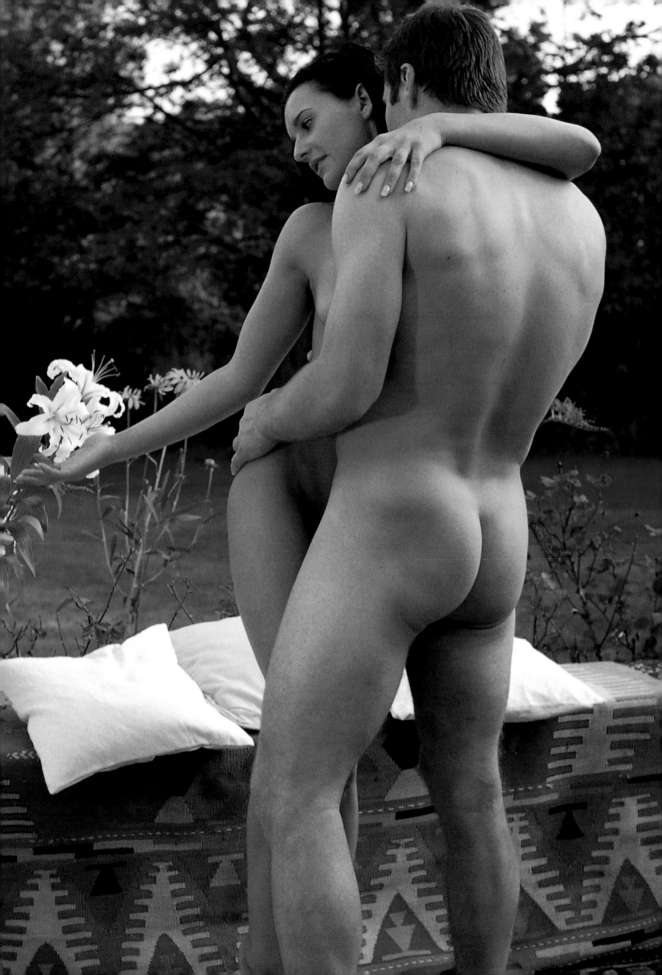

3 En esta postura es fácil cansarse. El hombre puede bajar suavemente a su pareja hasta el suelo, o bien a un taburete o cojín de la altura adecuada, de forma que puedan seguir unidos, de pie, «alimentando al pavo real». La quietud es parte importante del sexo tántrico. Favorece las sensaciones exquisitas en todas las terminaciones nerviosas sexualmente importantes hasta que se requiere algún tipo de movimiento. Ahora, la pareja puede moverse muy despacio, concentrándose en las sensaciones que tienen en los genitales. Por último, cuando ya no pueden aguantar la inmovilidad, el hombre levanta de nuevo a su pareja y la lleva al diván para reanudar con energía los envites.

La riña entre amantes

Los amantes del Kama Sutra viven en un mundo de conductas formales donde los problemas deben quedar en segundo plano. Las mujeres deben aprender a morderse la lengua y a ser sumisas. Si el esposo se conduce mal, ella no deberá culparle en exceso aunque le duela. Debe evitar las miradas asesinas, hablar a espaldas de él, quedarse en los portales donde la gente pueda verla y admirarla. Por encima de todo, no debe vengarse merodeando por arboledas de placer, donde existe el peligro cierto de encontrar hombres atractivos que disponen de mucho tiempo. Debe, en cambio, quedarse en casa, mantener pulcros y limpios su cuerpo, sus dientes y todo cuanto le pertenezca.

Si, pese a los esfuerzos de la esposa, llegara a estallar una disputa amorosa y ella no pudiera impedir que su belleza se malograra con miradas de odio, existe una norma de conducta a seguir. La esposa puede tirar del pelo del esposo y darle puntapiés, pero no alejarse más allá de la puerta de su casa. Las manifestaciones agresivas deben circunscribirse al llanto ritual, los mordiscos y los arañazos. No es de extrañar, dada la ausencia de otra válvula de escape para los sentimientos negativos, que Vatsyayana considere el sadismo parte del procedimiento normal de la relación erótica. Existe una lista donde se explica con qué fuerza y en qué partes del cuerpo se puede actuar con saña.

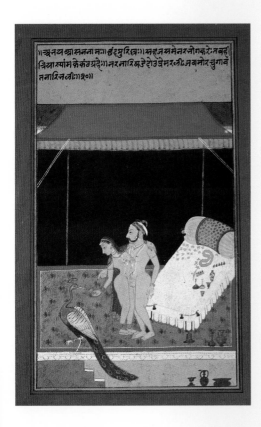

Arriba: Aquí es la mujer la que emplea una táctica de distracción para despistar a su pareja de la urgencia del sexo y hacerle durar más. Si no tienes un pavo real a mano, dale uvas a tu amante. Pelándolas primero, claro está.

El arado

Si vas a probar esta postura en la cama, asegúrate de que ésta sea firme: un colchón blando podría rebotar en exceso y entorpecer el equilibrio de los amantes. Tened a mano suficientes cojines donde la mujer pueda tenderse. Esta postura puede cambiar a la de las «cucharas»: el hombre gira para acostarse detrás de su pareja, de forma que ambos están de costado con ella acoplada al regazo de él. Es ésta una postura para altas horas de la noche, cómoda para quedarse dormido con la promesa de reanudar el amor por la mañana.

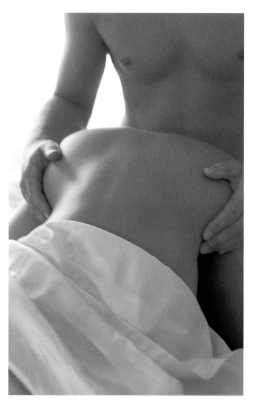

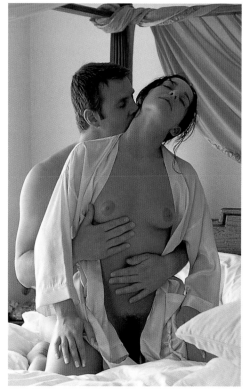

2 La mujer se inclina hacia delante apoyando las palmas de las manos a ambos lados de sus rodillas. La frente toca el suelo delante de las manos. Cuando llega el momento, él la penetra.

1 El hombre se pone de rodillas y la mujer se sienta a horcajadas en su regazo, de espaldas a él. El hombre le rodea la cintura con los brazos. En esta posición puede acariciarle los pechos.

Morder

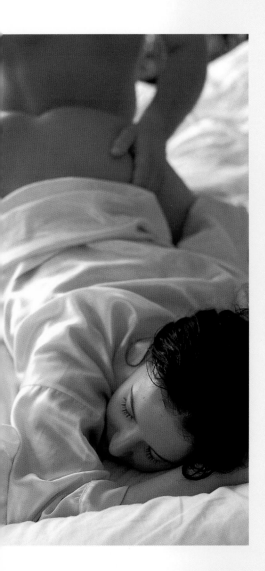

No sólo mordisquear, sino devorar apasionadamente con labios, dientes y lengua e incluso crueles mordiscos, era moneda corriente en el repertorio erótico de la antigua India. Es posible que el aburrimiento indujera a la indolente clase alta a estas prácticas sádicas. Vatsyayana era partidario de las dentaduras fuertes que podían teñirse de rojo o de negro. Le gustaba que los dientes fueran parejos, rectos y sobre todo afilados. Una buena dentadura podía servir para infligir variados mordiscos a la piel del amante, tales como el mordisco oculto, el mordisco hinchado, la línea de joyas, la nube rota y el mordisco del cerdo. La mejilla izquierda se consideraba lugar especialmente apto para dentelladas, así como la garganta, la axila y las articulaciones de los muslos.

Vatsyayana tenía la curiosa idea de que si los hombres y las mujeres disfrutaban mordiéndose, el fuego de su amor no menguaría en un centenar de años. Insistía en que la ira debía expresarse de la manera más violenta posible y abogaba por la peligrosa práctica de los mordiscos en las peleas de amor. «Cuando un hombre muerde con fuerza a una mujer, ella deberá volverse con redoblado ahínco.» Según él, la pelea derivaría en una ardiente relación sexual: «... Ella debería agarrar a su amante del pelo y doblarle la cabeza hacia atrás y besarle el labio inferior, y acto seguido, embriagada de deseo, debería cerrar los ojos y morderle en distintos lugares.»

3 La mujer estira la pierna derecha hacia atrás, junto a la pierna de él, y sigue tendida boca abajo mientras mantiene la pierna izquierda flexionada. Luego se apoya en los cojines y descansa la cabeza en el brazo derecho.

En su siguiente encuentro, ella enseñará a su amante las heridas que él le ha infligido, mirándole con rabia, y de este modo volverán a enzarzarse en un intercambio violento.

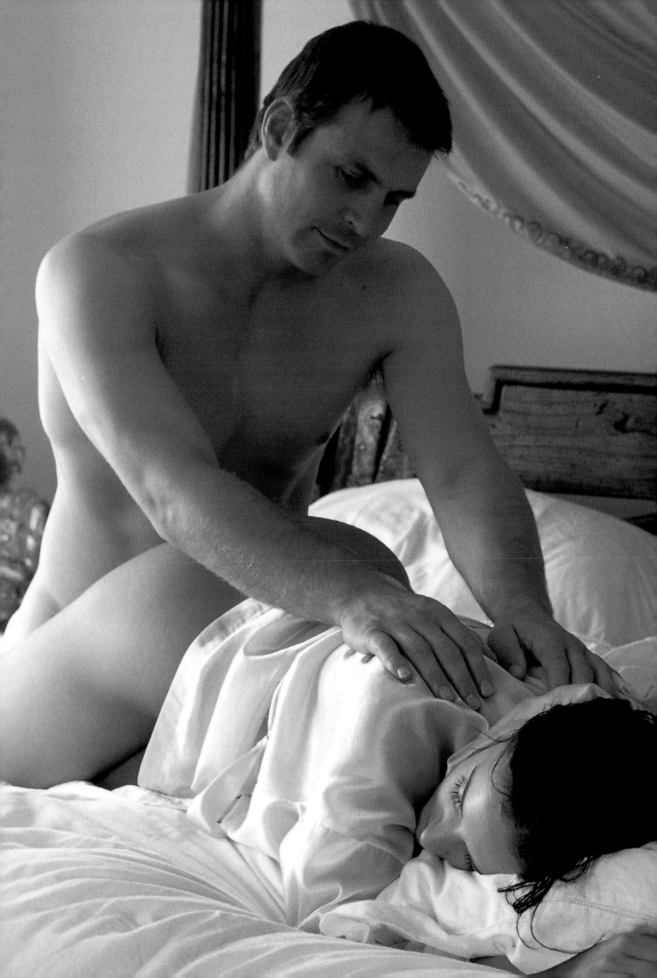

4 Estirando los brazos sobre la espalda de la mujer, el hombre puede mecerse suavemente mientras la penetra. Ella sólo ha de concentrarse en las sensaciones de su *yoni*, ciñendo con fuerza el *lingam* de su pareja.

Un día de placer

Al levantarse, el estudiante del Kama Sutra realizaba un aseo completo que incluía afeitarse todo el vello corporal, bañarse, perfumarse el cuerpo y maquillarse ojos y boca delante de un espejo. Mascaba hojas de betel para refrescar el aliento, se teñía quizá los dientes de rojo o negro y luego desayunaba, después de lo cual pasaba un rato enseñando a hablar a sus loros y a pelear a sus gallos, codornices y carneros. En la hora y media o dos horas que mediaban hasta el almuerzo las dedicaba a la literatura y el teatro. A esto seguía una siesta en la hora más calurosa del día. Luego, el ciudadano se engalanaba para salir de visita. En compañía de sus amigos, charlaba y tomaba cordiales hechos de corteza de árbol así como de frutos y flores. Entre otras diversiones se contaban ir de picnic, cantar, pasear por el jardín y arrojarse unos a otros los aromáticos capullos del árbol *kadamba*. A veces se reunían para nadar, aunque los sirvientes debían cerciorarse de que no hubiera animales peligrosos en el agua. En otras ocasiones se entretenían con acróbatas y bufones. Todo ello constituía el prolegómeno a los placeres de la noche. Al atardecer, los hombres esperaban en una sala llena de perfume y de flores a que llegaran sus mujeres predilectas.

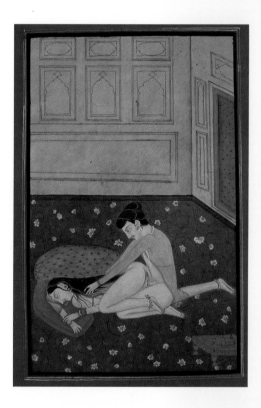

Arriba: Aunque el cuerpo de la mujer permanece quieto, puede controlar la situación apretando los músculos de su *yoni*. En el sexo tántrico, estos pequeños movimientos internos marcan la diferencia, creando una armoniosa sinfonía de sutiles sensaciones.

El templo

Para los practicantes de yoga, el templo no es tan difícil como puede parecer. La postura tántrica final proporciona sensaciones intensas cuando la pareja tiene un buen control de la musculatura pélvica. Los amantes que se desanimen al ver las exóticas flexiones de piernas pueden seguir las instrucciones hasta la fase tres para practicar una postura de vaivén que es fácil de conseguir.

1 La superficie debe ser firme; un futón sería ideal: las camas resultan blandas, pues el menor movimiento haría caer a la pareja. El hombre se sienta con la espalda bien recta, las rodillas separadas y las plantas de los pies juntas. La mujer se sienta entre las piernas de él, con las suyas en torno a la cintura del hombre y las plantas de los pies unidas a su espalda. Él la sujeta suavemente por la cintura mientras ella se agarra a su espalda. Los amantes pueden besarse hasta que están muy excitados.

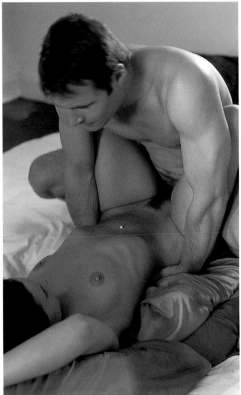

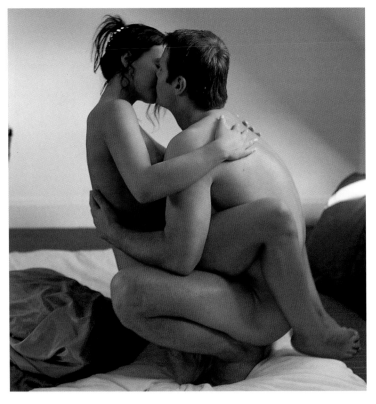

2 Cuando llega el momento, el hombre levanta a su pareja y la penetra. Ella se echa hacia atrás para sostenerse con las palmas de las manos apoyadas en el suelo, detrás de ella. Luego levanta las nalgas y pasa la pierna derecha sobre el hombro de él. Repite el movimiento con la pierna izquierda de forma que ambas quedan paralelas. Los amantes se miran a los ojos y el hombre mueve suavemente a su pareja hacia atrás y hacia delante.

Accesorios sexuales

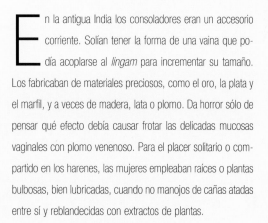

En la antigua India los consoladores eran un accesorio corriente. Solían tener la forma de una vaina que podía acoplarse al *lingam* para incrementar su tamaño. Los fabricaban de materiales preciosos, como el oro, la plata y el marfil, y a veces de madera, lata o plomo. Da horror sólo de pensar qué efecto debía causar frotar las delicadas mucosas vaginales con plomo venenoso. Para el placer solitario o compartido en los harenes, las mujeres empleaban raíces o plantas bulbosas, bien lubricadas, cuando no manojos de cañas atadas entre sí y reblandecidas con extractos de plantas.

En el sur de la India estaba muy de moda el *piercing*. De hecho se creía que la mujer no podía alcanzar un verdadero goce sexual a no ser que su pareja llevara un aro o algún otro adorno acoplado a su *lingam*. Vatsyayana anima a sus alumnos a atravesarse el *lingam* con un instrumento punzante y luego ponerlo en agua hasta que la sangre deje de fluir. Esa noche deberá tener vigorosas relaciones sexuales, «a fin de limpiar el agujero». Después, el hombre lavará regularmente el agujero con regaliz y miel, aumentando progresivamente su diámetro a base de introducir en él trocitos de junco o tallos, hasta dejarlo lo bastante grande para aceptar un hueso de garza o algún otro adorno.

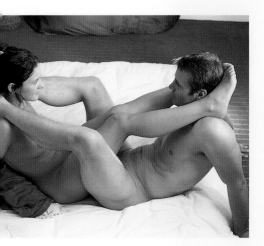

3 Ahora él se inclina hacia atrás y sostiene su propio peso con las palmas de las manos planas en el suelo y los dedos hacia atrás. Levanta primero la pierna derecha y luego la izquierda sobre los hombros de ella. En esta posición él y ella pueden impulsarse hacia el otro.

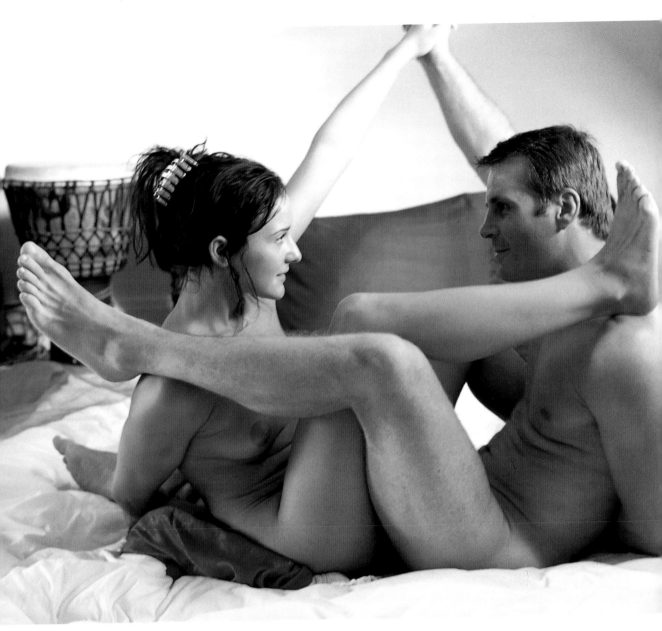

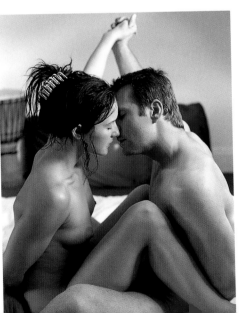

4 El hombre baja la pierna derecha y la mujer le agarra el pie con la mano derecha. Luego ella baja la pierna izquierda y la coloca al lado de él. El hombre levanta el brazo derecho, ella el izquierdo, y suben las manos unidas por encima de la cabeza (arriba). Si la postura resulta incómoda, la pareja puede apoyar las dos piernas en el suelo y besarse aproximando el cuerpo (izquierda).

Cortesanas

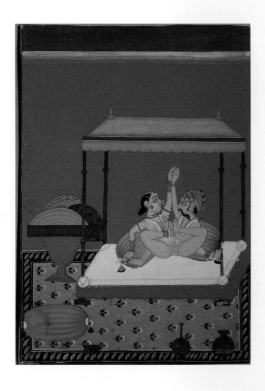

Arriba: La cama con dosel y una blanquísima colcha es el escenario perfecto para una postura dedicada a la diosa. Los amantes indios se rodean de un surtido de cojines mullidos en los que arrellanarse cómodamente.

L as primeras prostitutas de la historia eran sacerdotisas que ejecutaban ritos sexuales en los templos dedicados a la diosa. En la época de Vatsyayana, la prostitución había dejado el templo para trasladarse al *boudoir*, pero los sabios tántricos seguían viendo el sexo como una experiencia mística y curativa, y las cortesanas estaban muy bien consideradas.

La vida de una cortesana era preferible en muchos sentidos a la de una esposa. Las cortesanas solían ser mujeres de considerable nivel intelectual y mucho más cultas que sus hermanas casadas. Divertidas, ingeniosas, afectuosas y con talento, estaban a la altura de los hombres poderosos e interesantes a quienes seducían. En parte, su fascinación radicaba en que eran las únicas mujeres de su tiempo que disfrutaban de una independencia social y económica.

Aunque cambiaban amor por dinero, las cortesanas no se limitaban a esperar a que llegaran clientes. La cortesana perspicaz buscaba un hombre rico e influyente y se proponía seducirlo de diversas maneras: regalándole guirnaldas de flores o preciosos ungüentos, contándole historias entretenidas, enviando a un masajista a su casa o invitándole a una pelea de gallos. No bien el hombre caía en la trampa, la cortesana procuraba tratarle como a un dios y volverse indispensable para él, siempre sin que su propio corazón se viera implicado. Eso hacía que el hombre la cubriera de riquezas.

El banco de peces

Esta posición se llama así porque en ella la mujer parece estar nadando. Apoya el torso en algo como el resplado de un diván, y el hombre se mueve entre sus piernas, primero suavemente y luego con más brío.

1 El hombre se arrodilla sobre la pierna izquierda y apoya en el suelo el pie derecho formando un ángulo recto con la pierna derecha. La mujer se sienta en su regazo, de espaldas a él, con la rodilla derecha adelantada y la izquierda señalando al suelo. El hombre la sostiene rodeándola por la cintura y ella apoya sus manos en las de él. En esta posición, él puede besarle la nuca y acariciarle los pechos.

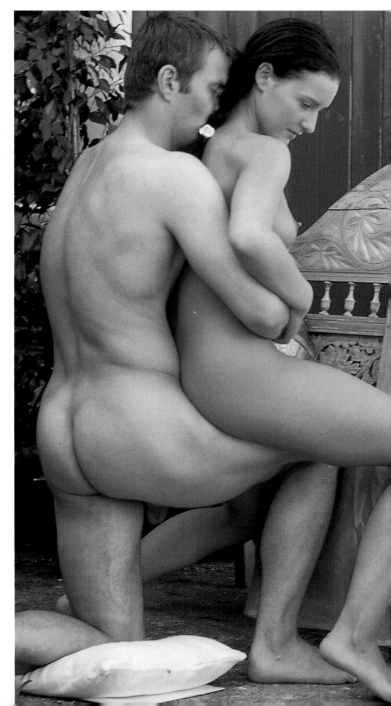

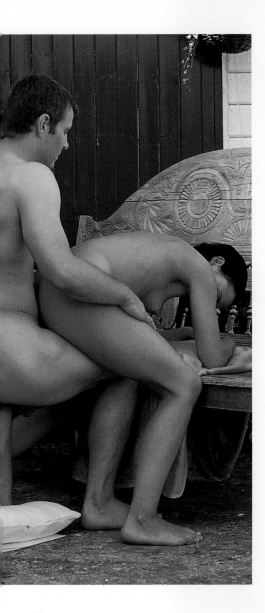

La amante ideal

La cortesana del Kama Sutra es una experta manipuladora de la vanidad masculina. Social e intelectualmente a la altura de su amante, su trabajo consiste sin embargo en ser su esclava. Para conseguirlo, se convierte en el espejo de los sentimientos de él: ríe cuando él está alegre, se consume cuando él está enfermo, se muestra alicaída cuando él suspira o bosteza, odia a sus enemigos, jamás se irrita, finge sentir celos de otras mujeres, desea tener un hijo de él, come lo que él deja en el plato, le complace en todos sus caprichos y se muestra asombrada ante la pericia y los raros conocimientos sexuales de su amante. Y si alguien intentara interponerse entre ellos, la cortesana amenazará con quitarse la vida envenenándose, ahorcándose o clavándose un cuchillo.

Por estos servicios, la cortesana es debidamente recompensada. Con todo, puede querer sonsacarle más dinero y regalos a su amante, probablemente debido a un malicioso deseo de explotarle como venganza por ver sometida su personalidad a todos sus antojos. Vatsyayana enumera veintisiete maneras mediante las cuales una mujer puede engatusar a un amante simplón para que le dé más dinero, como el simular que su casa se ha incendiado y que sus joyas han sido robadas, o bien que necesita comprarse vestidos nuevos o que sus útiles de cocina tengan la categoría de los de sus amistades.

2 Él la sujeta por la cintura y ella se dobla graciosamente hacia delante, apoyándose con los brazos en algún mueble.

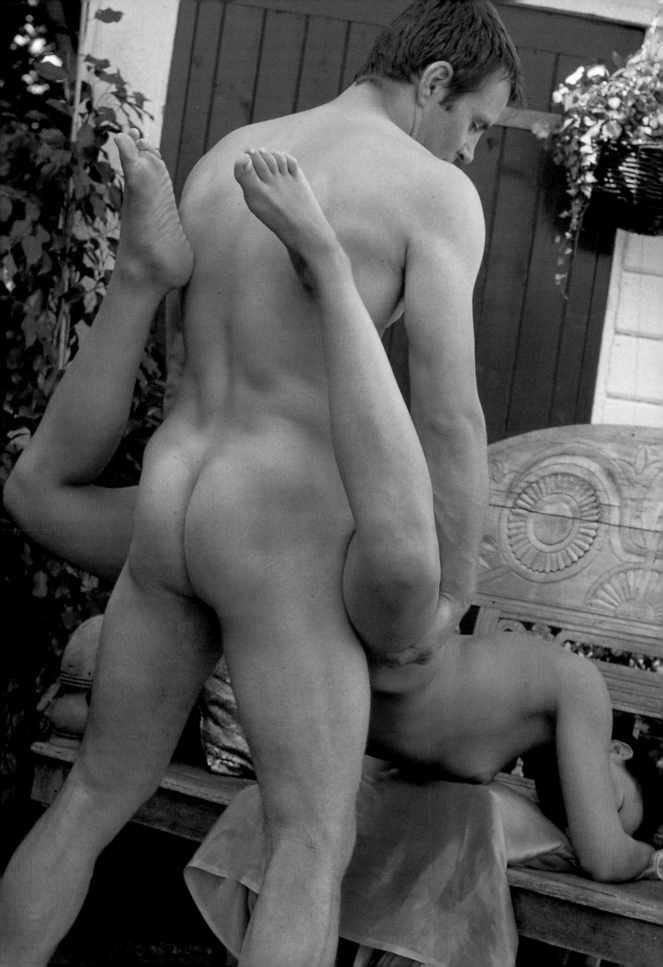

3 El hombre se pone de pie y desliza las manos por los costados de la mujer para agarrarla de los muslos y levantarla hacia su *lingam* erecto. Ella mantiene las piernas rectas detrás de él para permitirle mayor libertad de movimientos. El hombre controla el ritmo, empujando primero con suavidad y luego apasionadamente mientras ambos gozan de la profundidad de penetración que esta postura facilita.

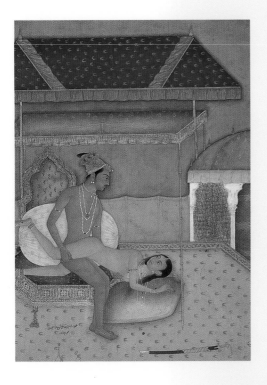

Arriba: Para esta posición, los amantes eligen la terraza alicatada de un jardín cubierto. Hacer el amor al aire libre proporciona una especial sensación de libertad.

El adulterio

En la antigua India el adulterio era un pasatiempo popular, y la vida diaria proporcionaba numerosas oportunidades para la aventura. El hombre que repartía el trigo y llenaba el granero del dueño de la casa era invitado a entrar por la esposa de éste, al igual que el factótum, el barrendero, el labrador y los vendedores a domicilio de algodón, lana, lino o cáñamo. Si los pastores de vacas se beneficiaban a las vaqueras, los inspectores de viudas se beneficiaban a sus pupilas, y los supervisores de los mercados buscaban algún rincón para solazarse con las clientas. Al atardecer, era normal ver a los lugareños rondando por las calles en busca de animación, mientras que los que se quedaban en casa se acostaban con sus nueras.

Un rey que tuviera un harén necesitaba elaborar planes más complejos. Durante la feria de primavera de la octava luna era costumbre que las mujeres de la ciudad visitaran a las damas del harén y charlaran, tomaran cordiales y jugaran a juegos de azar hasta el alba. Si alguna de las visitantes gustaba al rey, éste daba instrucciones a una de sus esposas para que abordara a la mujer en cuestión y la invitara a ver el palacio antes de partir. Así pues, le enseñaba la glorieta y el cenador emparrado, la galería del jardín con su suelo de piedras preciosas, el pabellón del lago, los pasadizos secretos de palacio, las valiosas obras de arte, los aviarios y las jaulas de leones y tigres. Mientras la candidata se maravillaba ante las riquezas y buen gusto del soberano, la esposa le hablaba del amor que sentía hacia ella y le prometía una vida regalada si la mujer accedía a una cita, garantizándole además que todo se desarrollaría en absoluto secreto. En el improbable caso de que declinara el ofrecimiento real, la mujer era despedida amistosamente con los mejores deseos y algún regalo.

La rueda

Practicar el yoga proporcionará a la mujer la fuerza, la flexibilidad de columna y el brío necesarios para esta postura. El ángulo de penetración garantiza la estimulación del punto G, lo cual da a algunas mujeres mayor grado de placer. Pero por más ágil y experta que sea la pareja, el hombre debe actuar con suavidad, cuidando de sujetar la región lumbar de la mujer y evitando empujes excesivamente vigorosos. Debe proteger asimismo su propia espalda doblando las rodillas cuando la baja a ella al suelo, y también cuando la levanta de nuevo para quedar frente a frente.

1 Primero, la mujer se tumba de espaldas en el suelo con los pies en línea con las caderas. Luego pasa los brazos por encima de la cabeza y coloca las palmas de las manos a la altura de las orejas. Los dedos deben señalar hacia los pies.

2 La mujer toma aire y arquea la espalda para levantar las caderas, bajando la cabeza hacia atrás hasta alinearla con los brazos. Es la postura de la rueda. El hombre se coloca entre sus piernas apoyado en la pierna izquierda, con el pie derecho plano en el suelo y la pierna derecha doblada en ángulo recto por la rodilla.

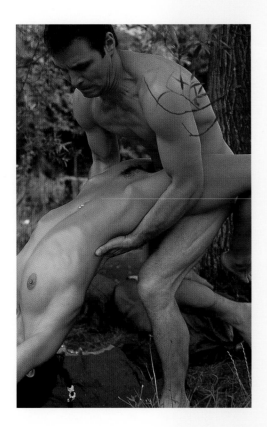

Sobre
la poligamia

La esposa estaba socialmente poco considerada en la antigua India. Vatsyayana afirma que un hombre podrá tomar otra esposa si la primera tiene mal genio, si no le da hijos —o sólo hembras—, o simplemente si desvía un ojo. Por ese motivo, aconseja a la esposa hacer todo lo posible por asegurarse el corazón del marido. Pero si, pese a todos sus esfuerzos, él tomara una segunda esposa, la primera habrá de mostrarse todavía más sumisa, tragarse los celos y dar a la nueva un lugar de honor. Deberá incluso ayudar a la novia a engalanarse delante del marido, colmarla de atenciones y bondades. Pero si surge una tercera esposa, entonces la primera alcanza cierta posición de poder. Como se ha hecho amiga de la segunda esposa, puede instigar peleas entre ella y la nueva favorita, con la esperanza de malquistarlas a las dos con su esposo. En todo el Kama Sutra el mensaje sobre los malos sentimientos es siempre el mismo: no los expreses abiertamente, pero, si se te presenta la ocasión, piensa que la venganza será mucho más dulce.

Una esposa desechada por su marido y por las otras esposas de éste se encuentra en una posición poco envidiable. El camino para recuperar el favor del hombre pasa por amistarse con la esposa favorita, enseñarle todo lo que sabe y cuidar de sus hijos como si fueran propios. Puede asimismo hacer votos y ayunos, y comprometerse a tareas que nadie más quiere hacer. Puede reconciliar a dos esposas enfrentadas y convertirse en la confidente del marido, procurándole encuentros secretos con otras mujeres. De este modo recuperará el afecto perdido.

3 El hombre sujeta la región lumbar de su pareja rodeándole la cintura. Cuando ella se siente cómoda y preparada, él la levanta del suelo, doblando las rodillas para proteger la espalda del esfuerzo. Ella le rodea la espalda con la pierna derecha, manteniendo el pie izquierdo en el suelo como punto de apoyo. Ahora él ya puede penetrarla suavemente.

4 Cuando el hombre está de pie con las piernas estiradas y puede sostener el peso de la mujer con las manos bajo su cintura, ella levanta el pie izquierdo del suelo y rodea la espalda del hombre con las dos piernas. En esta postura sumamente erótica, la pareja puede moverse con mucha suavidad.

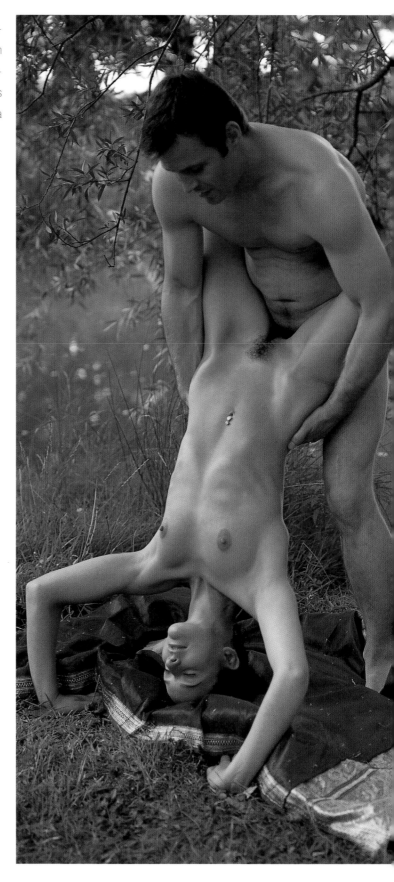

La seducción

No hay nada como una conversación romántica, dice Vatsyayana, para seducir a una mujer. Se advierte al ciudadano de que muestre «un creciente interés por el nuevo follaje de los árboles y cosas similares». Si sus dulces palabras caen en saco roto, entonces deberá administrar al objeto de su deseo alguna pócima embriagadora, llevarla a alguna parte y poseerla antes de que vuelva en sí para después, inmediatamente, disponer las cosas para la boda. No debe temer adoptar medidas más extremas. Vatsyayana aconseja al alumno que aceche a la reacia mujer de sus sueños mientras camina por el jardín. Deberá atacar y matar a sus guardianes, raptarla, y proceder como se ha dicho antes.

Seducir a una mujer casada requiere otras tácticas. Las frases poéticas sobre hojas y brotes no servirían de nada. El ciudadano deberá adoptar el lenguaje discreto de las señales amorosas: atusarse el bigote, repiquetear con las uñas, hacer que sus joyas tintineen, morderse el labio inferior. Su objetivo al seducir a una mujer casada puede no ser en absoluto la lascivia, sino un deseo ardiente de herir al marido. Una vez ganada la pieza, el marido puede ser robado y asesinado sin el menor riesgo.

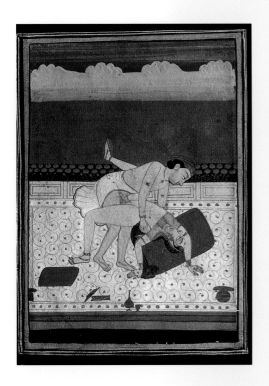

Arriba: Cuando los amantes quieren reanudar los envites, el hombre levanta a su pareja sosteniéndole la espalda mientras él dobla las rodillas, de forma que ella quede sentada con las piernas aferradas a la espalda de él y los brazos en torno a su cuello. Desde esta posición, ella puede bajar los pies hasta el suelo para deshacer la postura.

El capullo

Este abrazo íntimo puede ser el preámbulo natural a la mariposa (*véase* p. 76).

1 El hombre se arrodilla encima de la cama y se sienta sobre los talones. La mujer se sienta a horcajadas en su regazo con los pies apoyados en la cama, y en esta posición se besan y acarician.

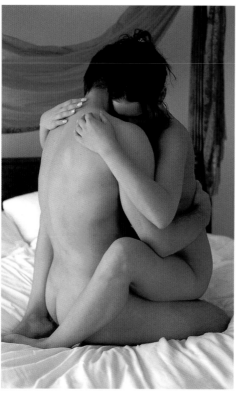

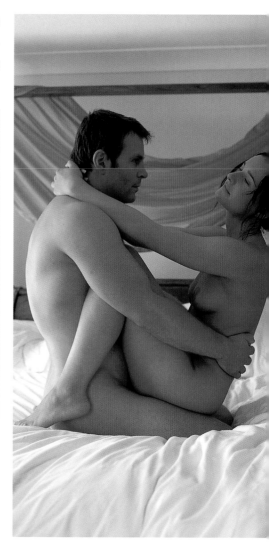

2 El hombre estrecha con fuerza a su pareja, rodeándole la espalda con sus brazos. Ella levanta los pies y se inclina hacia atrás levantando las piernas todo lo que le sea posible para facilitar un mayor ángulo de penetración. El hombre la hace mecerse suavemente.

De cómo una chica pobre puede conseguir un buen marido

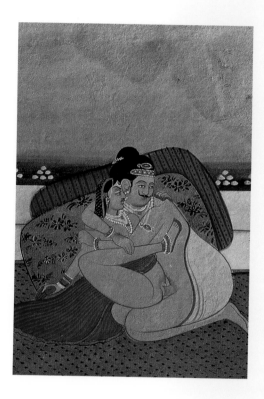

Arriba: El bienestar de esta posición se refleja en la expresión de quietud de los amantes y la calidez de su abrazo.

Una muchacha que venga de una familia pobre o que haya quedado huérfana puede desear buscarse un marido. Si no encuentra un hombre fuerte y apuesto, hará bien, dice Vatsyayana, en elegir uno que sea mentalmente débil a fin de persuadirlo de que se enfrente a sus padres. Una vez hallado el blanco, la chica deberá estudiar sus costumbres a fin de toparse con él a la menor oportunidad, y utilizar a su madre y sus amigas como correveidiles. Cuando consiga estar con su amado en un lugar discreto, puede regalarle flores, nueces de betel y perfumes. Puede también hacer alarde de sus habilidades en el delicioso arte de rascar y arañar, así como masajearle el cuerpo. La coquetería en la conversación es prioritaria, de modo que ella le preguntará qué haría él para conquistar a una chica bonita.

La muchacha le permite tomarse ciertas libertades sin dejar de hacerse un poco la remilgada. Actúa como si no entendiera qué es lo que él pretende, se deja besar y, cuando él pasa a mayores, ella protesta, pero al final, y con un despliegue de fingida resistencia, deja que le toque los genitales. Cuando ya está convencida de que él no la abandonará nunca, se entrega dejando claro que se casarán inmediatamente después. Se harán traer hierbas aromáticas de la casa de un brahmán y la pareja se prometerá solemnemente.

La mariposa

La capacidad de movimiento en la postura de la mariposa es limitada, pero queda más que compensada por la intensa presión genital, que permite sentir con más fuerza las contracciones de los músculos pelvianos. La mujer se echa hacia atrás para incrementar la presión. El hombre tiene la rodilla derecha levantada, equilibrando así el peso de la mujer y minimizando el esfuerzo de su propia espalda. Desde esta posición, la pareja puede pasar a la rueda (p. 70).

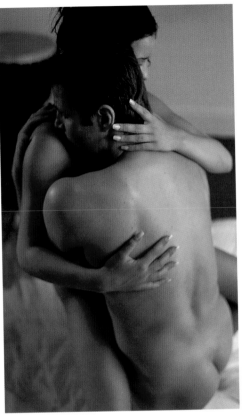

1 El hombre se arrodilla y se sienta sobre los talones doblando los dedos de los pies. La mujer se sienta a horcajadas en su regazo, con los pies detrás de él, y la pareja se besa y se acaricia.

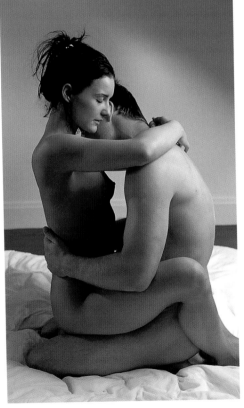

2 Cuando llega el momento, el hombre levanta la rodilla derecha apoyando en el suelo el pie derecho delante de él. Al mismo tiempo, levanta a su pareja rodeándole la cintura con el brazo derecho y colocando la mano izquierda en su hombro. La mujer apoya el peso sobre ambos pies, inclinándose contra la pierna derecha de él al ser penetrada.

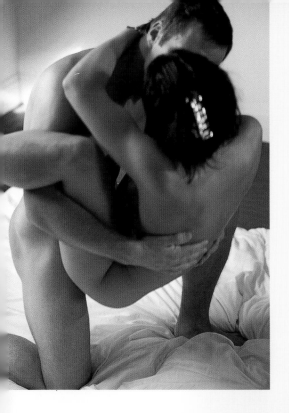

El galanteo

Cuando un hombre ama a una chica debe sentarse junto a ella en las fiestas y reuniones y aprovechar la menor ocasión para tocarla. Apoya el pie en el de ella y roza sus dedos con los suyos propios, presionándole las uñas. Si ella le permite hacerlo, él toma su pie entre sus manos y le presiona los dedos de los pies con los de su mano. Si ha ido a visitarla a su casa y ella le está lavando los pies, él le sujeta un dedo entre dos de sus dedos del pie y cuando sus miradas se encuentran le dedica una mirada de explícito deseo. Cuando le llevan agua olorosa para que se enjuague la boca, él salpica con ella a su amada. Cuando ella empieza a enamorarse, él se finge enfermo y le ruega que vaya a verle a su casa. La chica le encuentra tumbado en un diván en una sala en penumbra y él se lleva a la frente la mano fresca de su amada, murmurando que sólo ella puede curarle. La persuade entonces para que le cuide con hierbas medicinales durante tres días con sus noches, tiempo durante el cual le hablará en susurros y le revelará los secretos de su corazón. Vatsyayana observa que aunque un hombre ame mucho a una mujer, nunca conseguirá ganársela si no es empleando una buena dosis de labia.

3 Ahora ella pasa la pierna derecha sobre el brazo derecho de él. Se inclina hacia atrás, rodeándole el cuello con ambos brazos, y él la sostiene con la pierna y los brazos. El equilibrio y la tensión en esta postura son importantes para prevenir lesiones en la espalda del hombre.

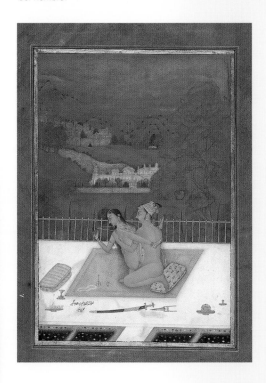

Izquierda: La manera perfecta de disfrutar de una tarde radiante. El majestuoso panorama y las armas doradas hablan de riqueza y poder. El príncipe y su consorte no tienen necesidad de ocultarse porque poseen todo lo que está a la vista.

El sultán

En esta postura es la mujer quien domina; el hombre está a su merced y se deja mimar tumbado de espaldas sobre unos cojines con las piernas levantadas, mientras ella le abraza y le hace mover arriba y abajo. O bien ella decide estar quieta, mirarle a los ojos y emplear los músculos de la pelvis para asir y liberar alternativamente su *lingam*. Aseguraos de que la espalda de él no sufra, pues la mujer le sujeta para mantener su propio equilibrio, no el de él.

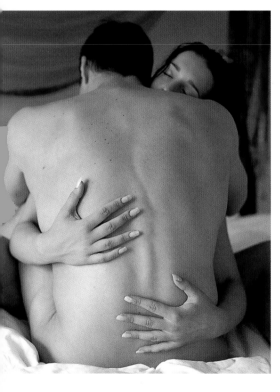

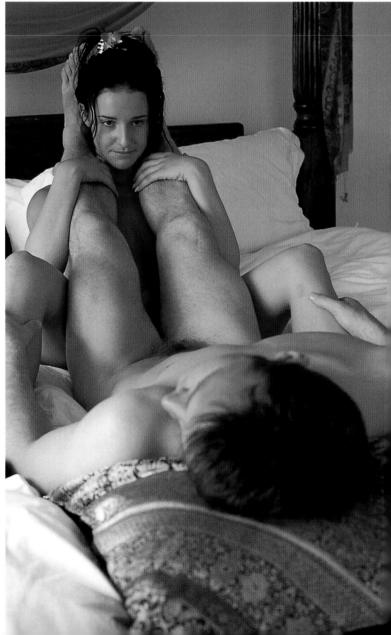

1 La mujer se sienta erguida en la cama con las rodillas separadas y las plantas de los pies frente a frente. El hombre se sienta entre las piernas de ella, con las piernas sobre las de la mujer y las plantas de los pies unidas detrás de su espalda. Él le rodea los hombros y ella se agarra a su cintura. En esta posición, la pareja puede besarse y excitarse mutuamente.

Cielo y tierra

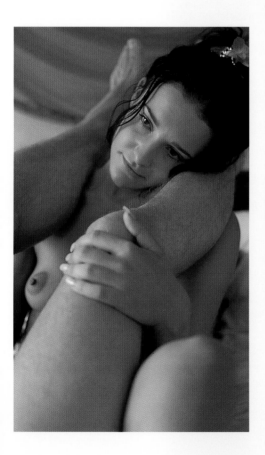

En el principio era el caos, un océano de sangre menstrual bullendo en el útero de la diosa Kali. De sus cósmicos dolores mentruales, Kali creó el universo y le dio forma de huevo. El huevo emergió a la superficie de las aguas primigenias y luego se escindió en dos: la superior llameó dorada como el Sol y se convirtió en el cielo, la inferior rieló plateada como la Luna y fue la tierra.

La polaridad y la atracción, y el deseo de los contrarios por fundirse en una unión de eterno goce orgásmico, existen desde la escisión del Huevo Cósmico y el nacimiento del mundo. Ese deseo es la fuerza creativa, la energía sexual que habita en todo ser vivo. En muchas culturas antiguas se representaba la fuerza creativa mediante una espiral, un movimiento que ya puede expandirse hasta el infinito, ya puede menguar, sin sufrir modificación alguna. Símbolo del clítoris orgásmico y del cuerno de la abundancia, la espiral representa el ritmo repetitivo de la vida. El descubrimiento en el siglo XX de la doble hélice del ADN, donde se encuentra el código de la vida, no habría sorprendido a los antiguos.

2 El hombre lleva los brazos atrás para tenderse sobre los cojines y, cuando está cómodo, pasa primero la pierna derecha y luego la izquierda sobre los hombros de la mujer y apoya los tobillos a ambos lados de su cuello. Ella lo atrae hacia sí presionado con los brazos sobre las piernas de él.

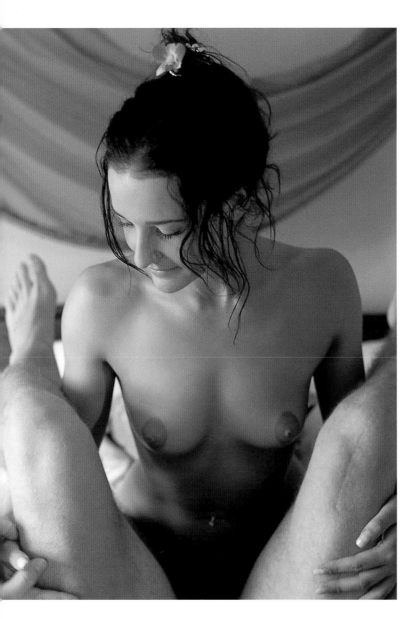

3 La mujer recoge los pies y los coloca planos sobre la cama, quedando sentada en cuclillas. Cuando ambos están excitados, ella guía el *lingam* hacia su *yoni*, haciendo fuerza con los pies y levantando las nalgas para tomarlo.

La mujer encima

En los grabados que muestran a Kali y Shiva unidos sexualmente, Shiva suele aparecer en la postura del cadáver mientras que Kali adopta el papel activo, acuclillada encima de él y saltando con vigor sobre el falo cósmico de Shiva. Esto era el *maithuna* ideal, donde Kali experimentaba el placer orgásmico y Shiva controlaba y reservaba el suyo propio, nutriéndose a partir de la energía sexual de Kali.

Esta postura estaba prohibida por los patriarcas, a quienes no gustaba ver a la mujer encima. Según la mitología hebraica, la primera mujer no fue Eva sino Lilith, y Dios la creó en el mismo momento en que creó a Adán, insuflando vida a un puñado de arcilla. Dios les dijo que se multiplicaran y Lilith respondió con entusiasmo poniéndose encima de Adán como Kali hizo con Shiva. Pero a Adán no le gustó. El primer hombre fue también el primer machista: Adán insistió en que Lilith yaciera debajo de él. Ella argumentó con lógica que ambos eran iguales y que podía hacer el amor como le diera la gana. Frustrada por la reacción de Adán, empleó sus poderes mágicos para huir al desierto, donde hizo el amor imaginativamente con muchos espíritus.

Adán estaba molesto y acudió a Dios quejándose de que había perdido a su compañera, y Dios creó a Eva de una de sus costillas. Y Eva fue sumisa, porque había llegado después. Pero Lilith se enteró de lo ocurrido y volvió como serpiente para tentar a su hermana con el fruto del saber. Todo el mundo sabe qué pasó después, pero nadie ha conseguido descifrar cuál fue realmente el pecado original. Puede que Dios olvidara su mandato de que se multiplicaran, o que había dotado a los seres humanos con órganos sexuales pensados a tal efecto.

Arriba: El sultán sorbe un delicioso cordial de una copa de plata y se abandona, cómodamente recostado, a las atenciones de su consorte. Nótese que los amantes de ambos sexos eliminaban todo su vello corporal, tanto por motivos de higiene y estética como para disfrutar más del contacto con la piel del otro.

El antílope

Esta postura permite a la mujer una tentadora secuencia de movimientos deslizantes sobre el cuerpo de su pareja; la práctica del yoga le dará la fuerza y agilidad necesarias para llevarla a cabo con éxito. Necesita confiar en que su pareja podrá soportar su peso, y él deberá protegerse la espalda en los momentos clave doblando las rodillas. No es fácil, pero con la práctica se convierte en una especie de danza que resulta por sí sola excitante.

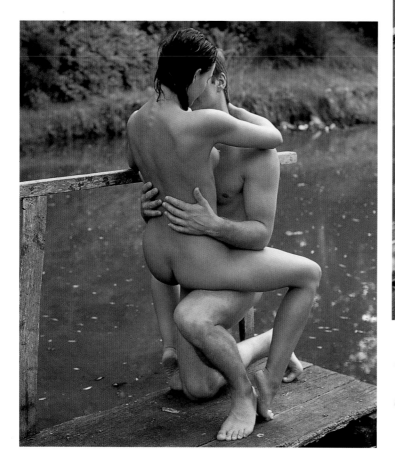

2 El hombre se levanta muy despacio, sosteniéndola a ella por la espalda. Ella levanta los dos pies y le rodea la espalda con sus piernas.

1 Los amantes se sitúan uno frente al otro con los pies juntos. El hombre pone la rodilla derecha en el suelo y dobla la rodilla izquierda. Sostiene a la mujer por la cintura mientras ella se sienta sobre la pierna izquierda de él y le rodea el cuello con los brazos.

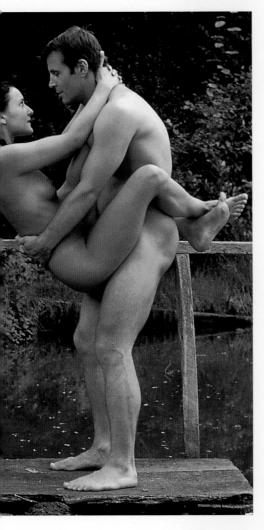

Ayuntamiento bucal

Eunucos disfrazados de mujer se especializaban en estimular oralmente —ayuntamiento con la boca— a sus clientes varones. Muchos de ellos trabajaban en los salones de masaje. Un eunuco homosexual que hiciera masaje a un hombre —que le enjabonara, se decía entonces— prestaba especial atención a los muslos y abdomen de su cliente. Si el *lingam* del hombre se ponía erecto, el eunuco se lo presionaba con las manos y le reprendía por ponerse en semejante estado. Si el cliente no decía nada, el eunuco procedía a un ayuntamiento bucal. Pero si el hombre le ordenaba hacerlo, el eunuco protestaba y fingía acceder de mala gana.

El sexo oral empezaba por un «ayuntamiento nominal», es decir, sujetando con la mano el *lingam* del cliente y moviéndolo dentro de la boca. Tras cada fase de dicho ayuntamiento, el eunuco manifestaba su deseo de parar. Pero el hombre le decía que siguiera adelante, con mayor urgencia cada vez. La segunda fase consistía en cubrir la punta del *lingam* con los dedos apretados y lamer y mordisquear el tallo. A continuación venía succionar y mordisquear el glande, introduciéndolo cada vez más en la boca en una acción vigorosa que recibía el nombre de «chupar el mango». Finalmente, el cliente no podía resistir más y pedía la conclusión.

En muchas zonas de la India, el sexo oral era practicado únicamente entre hombres, pero el liberal Vatsyayana era de la opinión de que cada cual debía seguir sus propias inclinaciones. Él mismo explica que algunos hombres tenían empleados para chupar el mango, mientras los amigos lo hacían entre ellos. Las mujeres del harén practican la estimulación oral con los *yonis* de sus compañeras, mientras que para muchas parejas heterosexuales esto constituye el máximo goce sexual.

3 El hombre se inclina hacia delante para bajar un poco a su pareja. Sujetándole firmemente la espalda, la levanta hasta encajarla en su *lingam* ya erecto, y ella empuja hacia él con las piernas para situarse cómodamente. En esta posición, los dos amantes se excitan con las limitadas posibilidades de movimiento.

4 Por último, el hombre baja a su pareja hasta el suelo y ella apoya las palmas de las manos delante de los pies de él para sostenerse. En esta posición, la energía fluye entre los dos.

Sobre los celos

Cuando una mujer está muy enamorada de un hombre, no soporta oírle hablar de otras mujeres, sobre todo si son mujeres que él admira y cuya compañía preferiría a la de ella. El peor insulto es que te llamen por el nombre de otra. Si tal cosa ocurre, la mujer monta en cólera, rompe a llorar, se mesa los cabellos, pega a su amante, cae de la cama o de la silla, o arroja sus alhajas al suelo y se lanza hacia atrás, golpeando la alfombra en un arrebato de violencia.

Es el momento de que su amante busque la reconciliación. La recoge del suelo y la deposita con cuidado sobre la cama. Pero ella no está para palabras amables, y la furia hace que lo agarre de la cabeza y trate de arrancarle el pelo a puñados, le patee la espalda, el pecho o lo que sea con todas sus fuerzas, y se disponga a marchar de allí. Ha llegado al límite de su rabia. Dejar la casa se considera algo imperdonable, de modo que se sienta en el umbral y llora lágrimas de rabia y desesperación. Esto le anima a él a redoblar sus esfuerzos por hacer las paces, y cuando ella considera que el hombre se ha rebajado lo suficiente, le echa los brazos al cuello sin dejar de zaherirlo, pero dándole a entender también que quiere volver a la cama. Una vez allí, la pelea queda compensada por la pasión sexual.

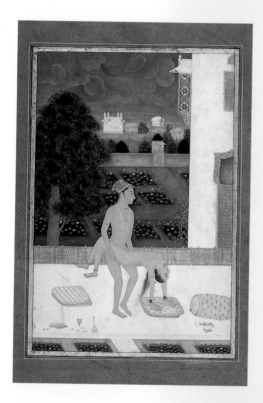

Arriba: La pareja parece ajena a los rosales y el cielo encapotado. Después pasearán por el jardín y aspirarán su mareante perfume mientras empiezan a caer las primeras gotas del monzón.

El Rajastán

La miniatura de la página 89 muestra a dos europeos, un oficial de la marina portuguesa y su amante, practicando las artes tántricas en el Rajastán hacia la segunda mitad del siglo XVII. Los forasteros solían mostrarse entusiasmados con el tantra, aunque a veces sus torpes esfuerzos hacían reír a los yoguis locales. Esta postura de costado es bastante cómoda para los principiantes, que pueden alcanzarla fácilmente desde una posición sedente. La secuencia que se muestra abajo ilustra una versión más avanzada, y es un claro ejemplo de lo que se puede conseguir si los amantes practican el yoga con regularidad.

1 El hombre se sienta en el suelo con la espalda recta y las piernas estiradas al frente. Su pareja se sienta de costado sobre su regazo, agarrándose a la espalda de él con el brazo derecho. Las piernas de ella están juntas y ligeramente recogidas. La pareja se mira a los ojos mientras él la abraza a ella con amor.

La mujer elefante

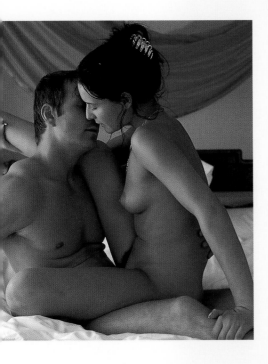

El Kama Sutra llama mujer elefante a la amante fogosa. Cuando el hombre se agota de hacer el amor y su deseo no queda saciado, ella le anima a tumbarse de espaldas de manera que pueda adoptar el papel más activo. Con flores remetidas en el pelo suelto y su sonrisa interrumpida por los jadeos, presiona el torso de su amante con sus pechos. Al principio se siente un poco avergonzada de su ansiedad, pero la pasión es más fuerte que ella y ejecuta su papel con total abandono.

La mujer puede hacer todo lo que hace el hombre y, además, tiene como especialidades «las tenazas», «la peonza» y «el columpio». La posición de las tenazas se llama así porque la mujer sujeta el *lingam* con su *yoni*, succionándolo y aprisionándolo durante largo tiempo. La peonza es un movimiento más acrobático y difícil de ejecutar. Con el *lingam* dentro del *yoni*, la mujer gira sobre el cuerpo del amante. El efecto es casi imposible de imaginar. Por último, el columpio no es otra cosa que el balanceo de ella con el *lingam* dentro de su *yoni*.

Cuando está cansada, toca la frente del amante con la suya y descansa en la postura de la tenaza hasta que el hombre puede reanudar su papel activo. Vatsyayana previene contra las posturas con la mujer encima si ésta tiene la regla, ha dado a luz hace poco o pesa demasiado para que él aguante su peso.

2 La mujer se echa hacia atrás apoyándose en la pierna de él con su mano izquierda. Luego se agarra el tobillo derecho con la mano de ese lado, levanta la pierna graciosamente por delante de él y la apoya en su hombro derecho, con la punta del pie mirando hacia arriba. El hombre coloca la mano plana detrás de él para equilibrar el movimiento.

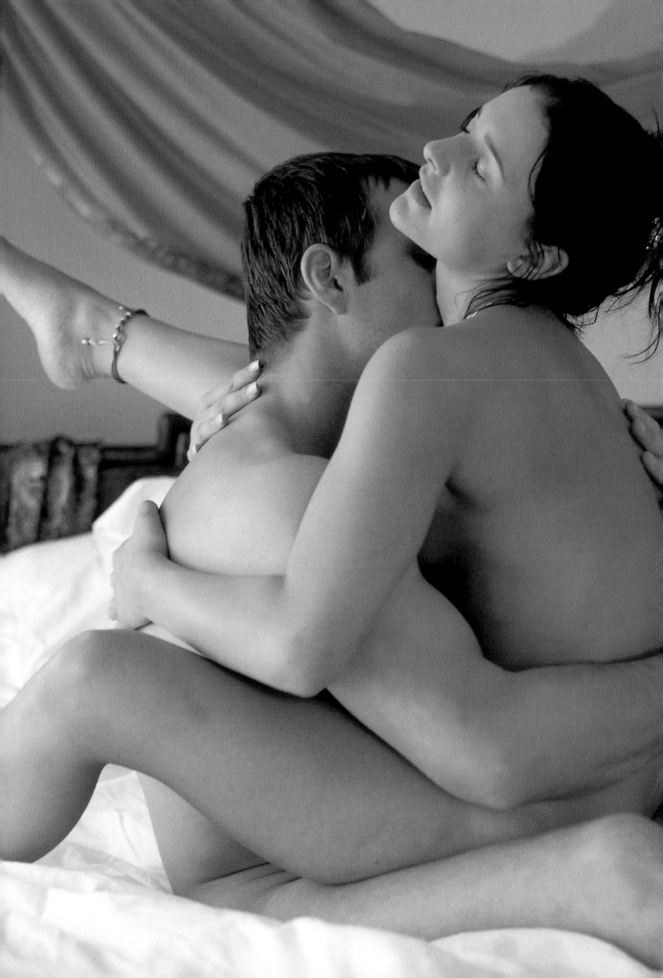

El hombre atrae hacia sí a su pareja pasándole el brazo derecho por la cintura, y ella se sostiene apoyando el pie plano en la cama. Es el momento de la penetración. La mujer pasa el brazo derecho alrededor del cuello de su amante. En esta posición los movimientos son muy limitados, pero la pareja nota fluir entre ambos la energía del amor. El constante contacto visual proporciona una poderosa sensación de goce.

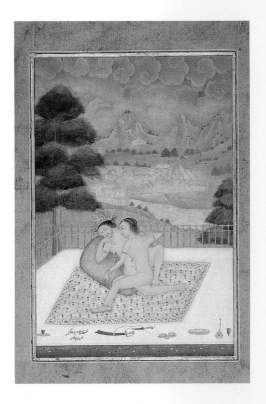

Arriba: Llegados al Rajastán, los turistas prueban las recetas del amor al estilo indio, rodeados de armas y bebidas exóticas... y una vista acerca de la cual escribir a la familia.

Sexo y violencia

Vatsyayana era de la opinión de que el coito podía compararse a una pelea, y no veía diferencia alguna entre pasión sexual y violencia. Aunque él reconocía que pegarse con saña haciendo el amor podía resultar repugnante para algunos, el lector moderno tal vez se sorprenderá de saber que, para él, los abusos físicos eran la norma. Hombres y mujeres lucían sus magulladuras con absoluto orgullo, como trofeos sexuales. Cualquier parte del cuerpo, incluidos cabeza, pechos, espalda e ingle, eran juego limpio, y se podía golpear con la mano abierta, el dorso de la misma e incluso el puño. Nuestro autor recomienda acompañar los golpes con una serie de sonidos rituales, como de algo que cae al agua, el bambú al ser hendido o el rumor del trueno. El que recibe los golpes imita en sus gemidos a palomas, cucos, abejas, loros, patos, gansos o codornices. A medida que la pasión crece y se acelera, la pareja se sacude con más fuerza y rapidez hasta el final.

En algunas zonas del país, dice Vatsyayana, la gente emplea instrumentos para golpearse. Un taco de madera es el arma preferida para herir el seno, las tijeras lo son para la cabeza, un instrumento punzante es el preferido para las mejillas, así como unas pinzas lo son para la espalda y los costados. Vatsyayana deja clara su opinión al respecto: considera estas prácticas algo bárbaro y ruin. Señala también que en algunos casos han producido víctimas. El rey de los panchalas mató a la cortesana Madhavasena con un taco de madera mientras estaban copulando. El rey Shatakarni quitó la vida a la reina Malayavati con unas tijeras en su lecho conyugal, y Naradeva, por culpa de su mano deformada, dejó ciega a una bailarina con un instrumento punzante. Es de esperar que estas útiles historias sirvieran para salvar la vida de algunos de sus lectores.

El rapto

El hombre necesita tener unas piernas robustas para sostener a su amada en esta postura, que finaliza con ella entre cojines y en los brazos de él. Cuando fallaban otros medios de ganar a la amada, Vatsyayana recomendaba raptarla. Si la muchacha era virgen, el amante debía prepararse para una larga espera antes de consumar la unión. Si, por el contrario, la mujer estaba casada, el pretendiente podía llegar a asesinar al marido antes de huir con ella al bosque, que es la historia que se cuenta en la secuencia de abajo.

1 El hombre se coloca de pie y adopta la pose teatral del guerrero, adelantando la pierna izquierda y doblándola en ángulo recto por la rodilla, mientras la pierna derecha queda estirada detrás de él. El pie derecho forma un ángulo recto con respecto al cuerpo para que el apoyo sea más firme, y el pie izquierdo apunta hacia el frente. Los brazos penden a los costados. El equilibrio es muy importante, y este movimiento requiere mucha práctica para poderlo realizar con gracia.

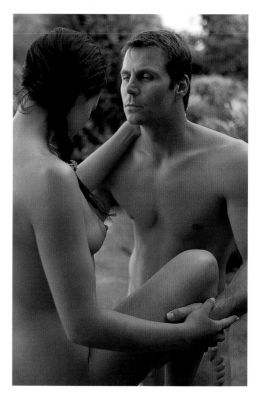

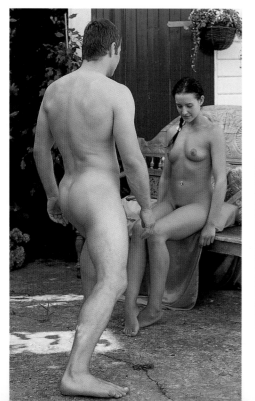

2 La mujer, que espera sentada, coloca ahora su pie derecho sobre el muslo de él y el brazo izquierdo alrededor de su cuello en actitud de aceptación sexual. Él la mira intensamente a los ojos y coloca la mano izquierda bajo la rodilla derecha de su pareja mientras con la otra le rodea la cintura. Ella se abraza a su cuello.

Diferentes maneras de estar acostado

Las parejas deberán yacer, según Vatsyayana, de la manera en que mejor se acoplen sus genitales. Si son pequeños en ambos casos, lo ideal es que la mujer se tumbe de espaldas con los glúteos sobre un cojín. El hombre aplicará aceite a su *yoni* para facilitar la penetración. La siguiente fase para genitales ligeramente más grandes se llama postura del bostezo. La mujer se tumba de espaldas y levanta los muslos, doblando las piernas. De este modo facilita la penetración y la hondura de la misma. La postura de la esposa de Indra está pensada para genitales grandes. La mujer yace de espaldas con las nalgas levantadas, llevando los muslos a los costados y doblando las piernas como una rana. Vatsyayana deja claro que esta postura requiere cierta práctica.

A veces, las piernas del hombre y de la mujer están totalmente estiradas. Esto se puede hacer si ella yace de espaldas o ambos están de costado y mirándose. La mujer puede así arquear la pelvis hacia su amante y apretar el *yoni* con fuerza. Otra variante consiste en que ella pase el muslo por encima del de su amante, la postura de envolver. Cuando ella ciñe el *lingam* dentro de su *yoni* se llama postura de la yegua. La mujer, tumbada sobre la espalda, puede también levantar las piernas en vertical y colocarlas a ambos lados del cuello del amante. De este modo puede hacer que él acerque el torso y se acueste sobre ella. La sensación varía en función de que ella estire una pierna y no la otra.

3 Con este punto de apoyo, ella se monta encima de él como montaría a un caballo para huir. Luego se pone a horcajadas de la pierna izquierda del hombre, apoyando el peso en el suelo sobre el pie izquierdo y estrechando a su amante entre sus brazos. Rodea con la pierna derecha la espalda de él, y éste le sostiene la espalda con ambas manos.

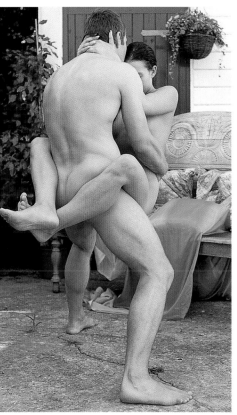

4 Cuando han conseguido un perfecto equilibrio, ella levanta la pierna izquierda y rodea la espalda de su pareja. Ella no debe apoyarse más de la cuenta en la pierna del hombre mientras éste mantiene esta dinámica postura. Ahora puede proceder a penetrarla.

5 En la última fase del rapto, él deposita a su pareja sobre los cojines. Es fundamental no forzar la espalda, de modo que él debe sostener el peso de la mujer con la pierna mientras la deja bajar, poniendo la pierna derecha paralela a la izquierda. Sujetándole la parte superior de los brazos, él ya está en situación de moverse dentro de ella.

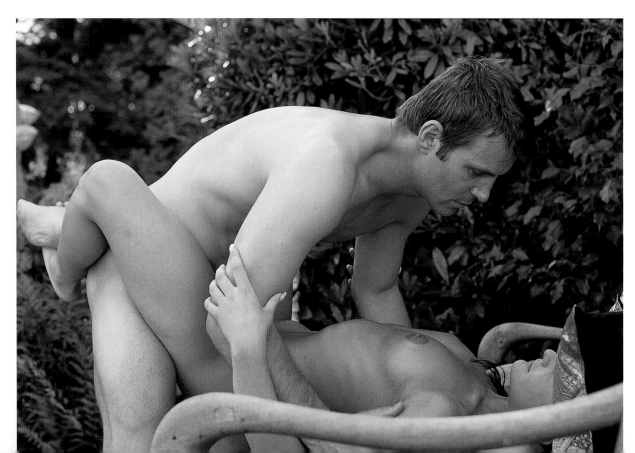

Otras maneras de acostarse

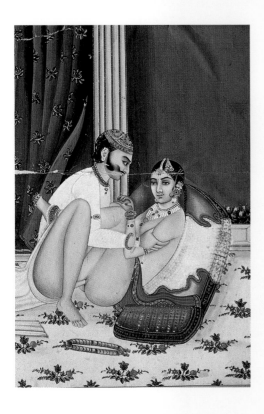

Arriba: El príncipe goza de la muchacha que ha llevado a su palacio. Una vez consumada la unión, llamará a un sacerdote para que los case delante de un fuego sagrado.

Algunos sabios tántricos eran de la opinión de que ciertas posturas difíciles funcionaban mejor dentro del agua. Así, estar de pie resultaba más sencillo, como cuando la pareja se apoya en una columna. Una variante más difícil de esta posición consiste en que el hombre se apoye en una pared y la mujer se acople a él sentándose sobre sus manos entrelazadas y rodeándole el cuello con los brazos. Sus muslos quedan doblados hacia los costados y ella empuja contra la pared con los pies, haciendo que el *lingam* de su pareja entre y salga de su *yoni*. A esto se le llama ayuntamiento suspendido.

A veces la mujer se sitúa a gatas y el amante la monta como un toro. A esto se le llama ayuntamiento de la vaca. Si el hombre goza de dos mujeres a la vez, entonces es un ayuntamiento unido. Si tiene la suerte de gozar de muchas mujeres a un tiempo, se llama rebaño de vacas. Es cosa que sucede a menudo cuando un hombre se cuela en el harén del rey. En ciertas partes de la India, comenta asombrado nuestro autor, es corriente que una mujer goce de varios hombres a la vez: el esposo y los amigos de éste. Vatsyayana concluye su tratado sobre las diversas formas de ayuntamiento con una breve mención al sexo anal; por lo visto era una práctica extendida entre la gente del sur.

La flor estrellada

El nombre de esta postura procede de las elegantes formas que los cuerpos de la pareja hacen al entrelazarse, como una flor de álsine abriendo sus pétalos. Esta postura permite que los amantes se relajen tras una vigorosa sesión de amor. Es una pose íntima que permite a cada persona un momento para recordar y saborear las sensaciones recién compartidas. Es fácil pasar de esta posición a un sueño reparador y gozoso.

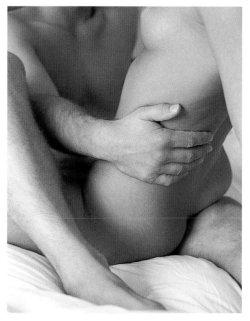

2 La mujer se sienta en diagonal encima de su pareja con las rodillas levantadas y los pies planos sobre la cama. Pasa la pierna izquierda bajo la derecha de él. Al igual que su pareja, se inclina hacia atrás y apoya el peso en la mano izquierda. Él la penetra. Los dos brazos derechos se cruzan y las manos de ese lado van a apoyarse en el hombro derecho del otro.

1 El hombre se sienta en la cama con la espalda recta y las piernas estiradas al frente. Luego levanta la rodilla derecha y coloca el pie plano sobre la cama, a la altura de la rodilla izquierda. El peso del cuerpo queda apoyado en las manos, situadas hacia atrás sobre la cama.

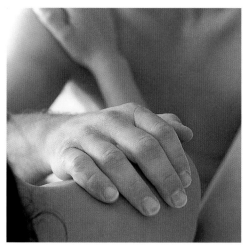

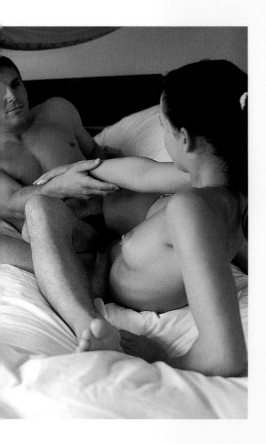

3 La pareja se reclina suavemente en la cama, dejando que las manos se deslicen por los brazos del otro mientras doblan los codos y se apoyan en los antebrazos. La mujer desliza ambas piernas hacia los costados del hombre.

Elegir esposa

La recompensa de elegir una buena esposa es toda una vida de felicidad, pues ella dará amor, engendrará una prole sana y atraerá buenas amistades. Vatsyayana aconseja al alumno que busque una chica de su mismo nivel social. Ella deberá pertenecer a una buena familia con amplias relaciones entre la gente pudiente. Deberá ser también hermosa, gozar de excelente salud y ser de disposición plácida. Sin embargo, el primer requisito de toda futura esposa es la virginidad, lo cual, dada la liberalidad de la antigua sociedad india, debía de ser difícil de encontrar a menos que la muchacha fuera realmente muy joven. De ahí que se aconseje al hombre buscar una candidata que no haya llegado a la pubertad.

Antes de seguir adelante, el hombre se asegurará de que ella no tenga defectos secretos, tales como una nariz ganchuda o deforme, genitales masculinos, muslos torcidos, frente prominente, manos y pies sudorosos o la cabeza calva. Si le han puesto nombre de estrella, árbol o río, eso le traerá a él mala suerte, lo mismo que si su nombre termina en «r» o en «l».

Una vez seguro de que ha elegido bien, el futuro marido necesita recabar la ayuda de sus amigos y conocidos. Éstos se ocuparán personalmente de conocer a la familia de la chica y de promocionarlo a él como mejor candidato, alardeando de su abolengo y de su carácter noble, y denigrando de pasada los de sus rivales. Uno de los amigos se disfrazará de astrólogo e improvisará buenos augurios y favorables conjunciones de los astros para demostrar que a la pareja le espera un destino feliz. Otros amigos pueden ocuparse de alimentar los celos y la inseguridad de la madre de la candidata, sugiriendo que otras madres han pensado entregarle a sus hijas en matrimonio. De esta manera, la fecha de la boda podrá fijarse rápidamente.

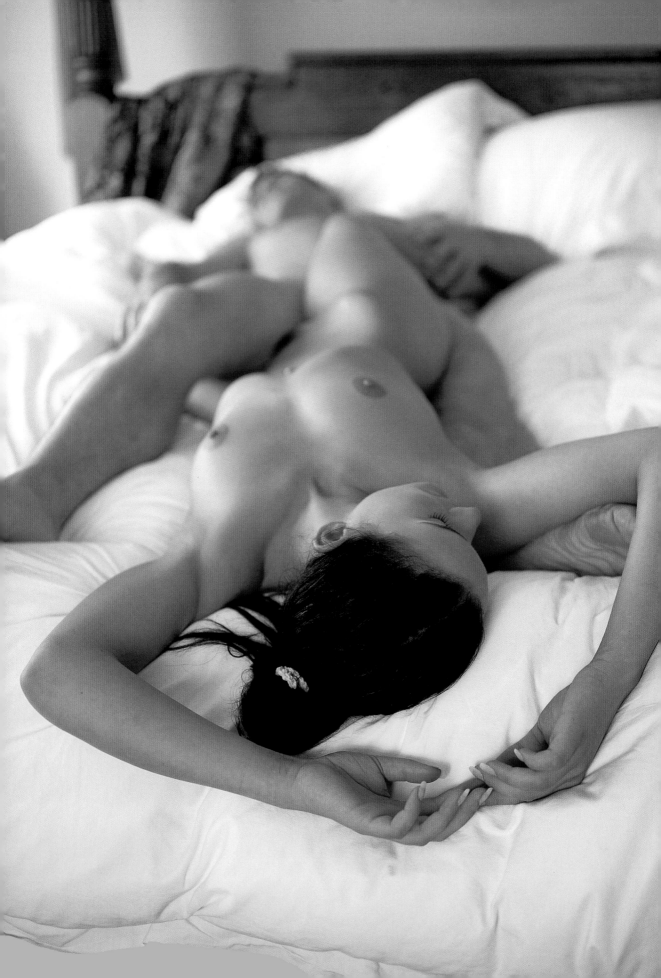

4 Mientras se sueltan de las manos, el hombre estira la pierna derecha hasta tocar el costado izquierdo de la mujer. Los amantes juntan la parte inferior de sus cuerpos y quedan de este modo unidos y separados, cada cual inmerso en su propio mundo. La mujer levanta los brazos por encima de la cabeza y junta las manos en señal de satisfacción plena, mientras su pareja descansa afectuosamente la mano izquierda sobre la pierna de ella.

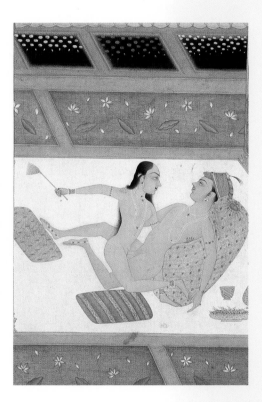

Arriba: Una variante de esta postura: la joven se dispone a golpear a su amado con una flor. Las clases ociosas de la antigua India empleaban formas más violentas de sadomasoquismo para liberar los sentimientos reprimidos por un complejo código de conducta.

La venus de la India

Los escritores hindúes nos han dejado gráficas descripciones de su mujer ideal, la diosa personificada. La llamaban Padma, que significa «loto», el símbolo del *yoni*. Era voluptuosa y de complexión fuerte, con una piel de fina textura y del color amarillo claro de la flor de la mostaza, y un rostro sereno como la luna llena. Sus carnes eran suaves y abundantes, cayendo en tres amplios pliegues a la altura del vientre. Brazos y piernas eran redondeados y con hoyuelos. Los brillantes ojos ambarinos de Padma tenían la delicada timidez de los del corzo, y los rabillos inclinados hacia arriba. Se mencionaban especialmente los rosados puntos carnosos de la comisura interior de sus ojos, algo que Occidente desdeña. Tenía la nariz recta y elegante. Los pechos de la diosa eran —no es de extrañar— firmes, grandes y redondos, con unos pezones oscuros y bien definidos. Su *yoni* parecía el capullo de la flor de loto a punto de abrirse y sus jugos del amor eran perfumados como un lirio recién florido.

Padma caminaba con la gracia con que el cisne se desliza por un estanque, y su voz grave y melodiosa recordaba a quienes la oían el dulce trino del pájaro *kolika*. Padma llevaba ricas prendas de un blanco puro y se adornaba con joyas exquisitas. Comía poco y tenía el sueño ligero. Estaba hecha para ser admirada y gozada, pero era reservada y discreta. Sus principales virtudes eran la lealtad, la obediencia, la cortesía y el respeto hacia su esposo, y sus principales placeres consistían en venerar a los dioses y cultivar su mente manteniendo conversaciones intelectuales con hombres santos.

El caballo

La mujer necesita una espalda flexible para estar cómoda en esta difícil postura. El hombre deberá poner cuidado en la profundidad de sus envites por la receptividad del *yoni* de su amante: para ella, la postura final más confortable es con la cabeza apoyada en los brazos y las nalgas elevadas, de forma que su espalda no padezca cuando se abra al enérgico entusiasmo de la pareja.

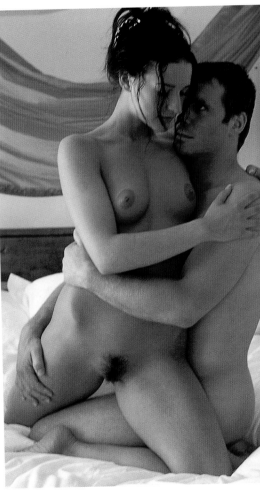

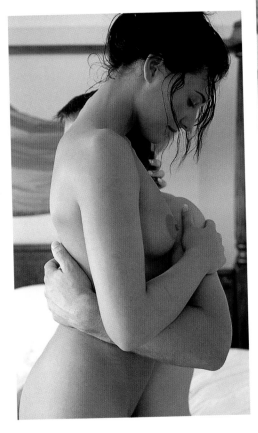

2 Ella pasa la rodilla izquierda por encima de los muslos del hombre. Éste la sostiene por la cintura con su brazo izquierdo y la mano derecha sobre el muslo derecho de ella.

1 El hombre se arrodilla con las piernas juntas, las nalgas sobre los talones y los pies flexionados encima de la cama. Ella se arrodilla a su izquierda, de forma que sus costados se toquen, mientras él le rodea la cintura con los brazos y ella los hombros y la cabeza.

La alcahueta

Cuando resulta difícil acercarse al objeto de tu amor o averiguar sus sentimientos, Vatsyayana considera útil recurrir a una alcahueta. Así, un hombre enamorado de una mujer casada e inseguro de cómo reaccionará ella ante su propuesta le envía a una sirvienta cuyo trabajo consiste en ganarse su confianza e impresionarla con halagos. La alcahueta le dice al oído que una mujer con su inteligencia, belleza y buen carácter se merece mucho más que el esposo que tiene, el cual es digno apenas de ser su criado. Pondrá por los suelos al esposo, diciendo que es necio, malo e indigno de confianza. Si se trata de un hombre bajo y de escasa pasión —un hombre liebre— y su mujer es voluptuosa y sensual —una mujer elefante—, la discrepancia entre ambos será advertida con fingida sorpresa. Una vez preparado el terreno, la alcahueta introduce el tema de su amo, elogiándolo al máximo y anunciando que está locamente enamorado de la mujer. En posteriores visitas, la alcahueta le lleva presentes de su amado: figuras decorativas hechas con hojas, pendientes y guirnaldas de flores que ocultan encendidas cartas de amor.

Una mujer puede ser su propia alcahueta, yendo personalmente a ver al hombre que ama para decirle que le ha amado en sueños. Luego le entrega una flor olorosa cuyo tallo lleva la marca de sus dientes y uñas y le dice que siempre ha sabido que él se sentía atraído por ella. Le preguntará después quién es más guapa, si ella o su esposa. Vatsyayana recomendaba que la entrevista con este tipo de mujer tuviera lugar en secreto y en la más completa intimidad.

3 En esta posición, los amantes pueden besarse y el hombre acariciar los genitales de la mujer.

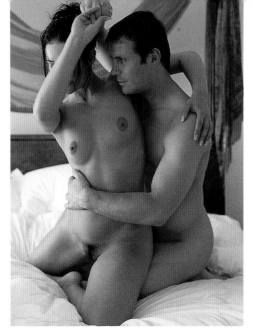

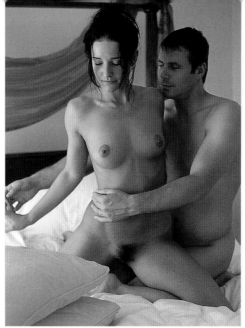

4 Juntan las respectivas manos derechas y él le guía el brazo por encima de la cabeza. Ahora ella puede tenderse sobre los cojines.

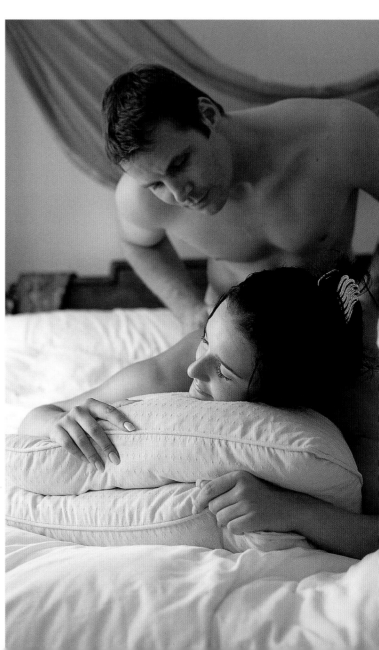

5 Sosteniéndole las caderas con ambas manos, el hombre se pone ahora de rodillas. En la postura del caballo, el hombre puede empujar con más energía cuanto más arqueada hacia él esté la pelvis de la pareja.

Cuando las cosas empiezan a ir mal

Entre los consejos que da a las cortesanas, Vatsyayana enumera ocho formas de saber cuándo un hombre se está alejando. Ella vigilará los cambios en su estado de ánimo y en el color de su cara. Sabrá que ocurre algo si él la decepciona o si le hace promesas que luego no cumple. Otro signo inequívoco es encontrarlo hablando en susurros misteriosos con su séquito, o, peor aún, con un criado que trae un mensaje de una persona desconocida.

Tan pronto la cortesana descubra que los sentimientos de su amante están cambiando, se dará prisa en hacerse con la mayor parte posible de sus riquezas, enviando incluso criados a la casa disfrazados de alguaciles para confiscarle sus posesiones más valiosas. De este modo, la cortesana puede deshacerse de su amante antes de que él la abandone. Vatsyayana recomienda una conducta abiertamente desagradable a fin de provocar la ruptura.

El sabio aconseja a la mujer que se burle o se ría de las opiniones y conocimientos de su amante, y que hable de temas que él no comprende. Puede criticar a otros hombres por defectos que sabe que él tiene, o interrumpirle mientras está explicando algo, o poner los ojos en blanco y reír y mirar a la servidumbre cuando él trata de impresionarla. La manera de hacerle ver con más claridad que está desencantada de él es mediante el comportamiento en la cama. Se negará a dejarse besar en la boca y se apartará cuando él quiera estrecharla entre sus brazos, fingiendo cansancio y yaciendo tiesa como un palo mientras él le hace el amor. Si el hombre insiste en visitarla, ella deberá echarle de su casa. Según Vatsyayana, la mujer habrá llevado a cabo su papel de cortesana, que consiste en gozar de un hombre mientras sea posible y luego sacarle todo el jugo y ponerlo de patitas en la calle.

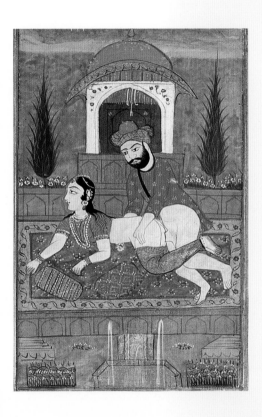

Arriba: Esta vistosa miniatura muestra la exquisitez y simetría del jardín privado del sultán. Melodiosas fuentes, umbríos pabellones y emparrados olorosos era accesorios fundamentales en el arte de la seducción..

Eternidad

Esta postura se llama así debido a su forma de espiral. Renovando su voto de amor tras estar ausente de casa, el hombre se acurruca protectoramente sobre la mujer. Es una pose íntima que facilita una penetración profunda y no requiere mucha práctica. Los amantes miran hacia lo desconocido, resguardados de sus terrores respectivos por su mutuo compromiso. Ella se impulsa hacia él con los pies, indicando separación; él responde estrechándola entre sus brazos.

1 La mujer se sienta en el suelo con las rodillas recogidas, pensando en su amante. Triste por su ausencia, gira el cuerpo en dirección opuesta a la puerta y baja las rodillas al costado izquierdo, apoyando el peso del cuerpo en las palmas de las manos.

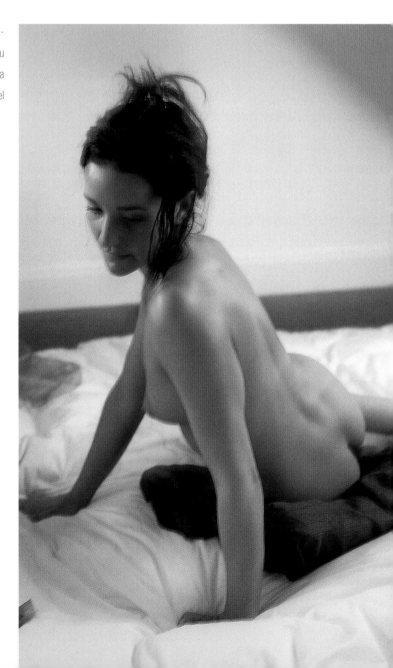

Cómo llevar la separación

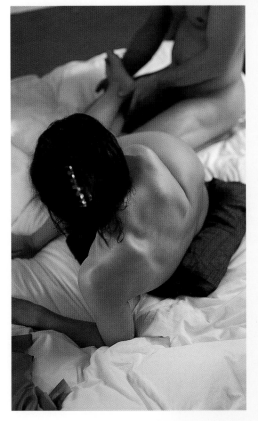

Si un hombre debe abandonar el país o es desterrado temporalmente por el rey, su amante querrá expresar su amor por él y el miedo a la separación en los términos más apremiantes. Primero, dice Vatsyayana, debería implorar acompañarlo en su viaje. Si ello no es posible, tendrá un desfallecimiento y declarará que su vida sólo tiene sentido si están los dos unidos, y que no desea vivir si no es con él. Puede recordarle las veces que su madre intentó interpornerse entre los dos, cuando ella amenazó con suicidarse tomando un veneno, negándose a comer, clavándose un puñal o saltando de la rama de un árbol con una soga al cuello. Si no consigue ablandarlo, entonces le hará jurar que regresará a ella lo antes posible.

Cuando el hombre está ausente, la querida descuida su aspecto, no lleva más adornos que un brazalete de la suerte y abandona sus rezos diarios y sus visitas a conocidos, limitándose a vivir la espera. Si llega el día previsto para el regreso y no tiene noticias de él, tratará por todos los medios de averiguar la fecha exacta de su vuelta, incluso interpretando augurios y portentos, sus propios sueños y la configuración de los planetas. Si hay signos de que su amante haya podido sufrir alguna desgracia, ofrecerá ritos y sacrificios a los dioses para aplacarlos. Cuando él por fin regresa a casa, su amada dará gracias a la diosa y honrará a sus familiares muertos.

2 Su amante regresa inesperadamente, se arrodilla a sus pies y empieza a acariciarlos. La mujer, que ha estado llorando su posible muerte, se vuelve y le mira.

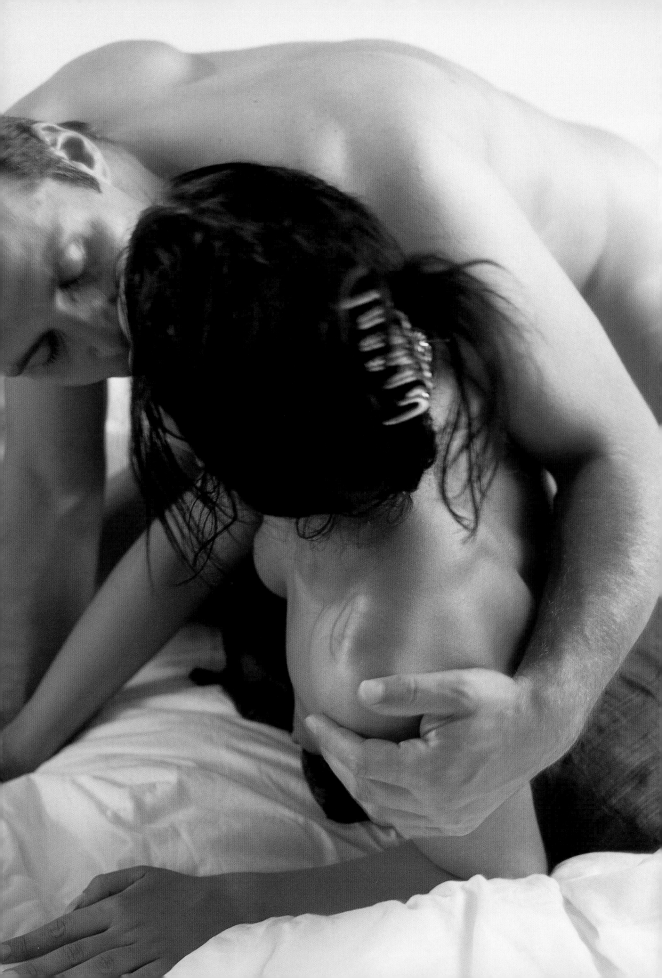

3 Él avanza despacio sobre el cuerpo de ella, le acaricia la espalda y, agarrándola del hombro izquierdo, la besa en la boca. Ella apoya el torso en los cojines para que él la penetre por detrás, cubriéndola con su cuerpo para protegerla.

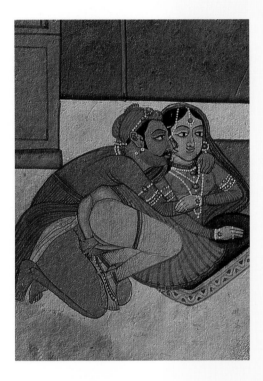

Arriba: Tras una larga ausencia, el ciudadano confirma a su esposa que su ardor no ha menguado. Ella mira tristemente al vacío, pero, dándole a entender su perdón y su aceptación, posa su mano sobre la de él. Mientras tanto, sus cuerpos gozan de la unión recuperada.

Cómo hacer que un hombre se enamore de ti

Lo primero es no mostrarte demasiado ansiosa, porque, dice Vatsyayana, los hombres suelen desdeñar aquello que se consigue con excesiva facilidad. En vez de ir a visitar al hombre de quien está prendada, la mujer utilizará a la servidumbre para averiguar cuál es su estado de ánimo. Puede enviarle a sus bufones, masajistas y confidentes para que le diviertan y le embauquen. Luego los interrogará para saber si él va en serio o finge, si está libre de compromiso o no, si es duro, indiferente, generoso o malvado. Si las respuestas son de su agrado, lo invitará a su casa con el pretexto de ver una pelea entre sus gallos, un concurso de carneros o codornices, o para oír cantar a sus estorninos. Cuando él vaya a visitarla, ella puede hacerle un regalo adecuado, algo muy especial que despierte su curiosidad e inspire afecto. Después, podrá cautivar su imaginación contándole historias intrigantes. Para asegurarse de que él la tendrá presente después de la visita, enviará de vez en cuando a su criada a casa de él con ingeniosos y traviesos mensajes y pequeños regalos divertidos. De este modo, el hombre no podrá resistirse.

Cuando él vaya a verla por primera vez como amante, ella le dará a mascar nueces de betel envueltas en sus propias hojas aromáticas. Le pondrá al cuello guirnaldas de flores frescas y se brindará a untarle el cuerpo con ungüentos perfumados. Aprovechando la conversación, ella podrá ofrecerle pequeños regalos de carácter íntimo, proponiéndole que le dé algo a ella a cambio. Por último, cuando él haya sucumbido a sus encantos, ella demostrará sus conocimientos del Kama Sutra enseñándole las exquisiteces del arte amatorio.

Frenesí

La miniatura india (*véase* p. 109) que inspira esta postura es realmente curiosa. El entorno sereno y exuberante muestra a la naturaleza siguiendo su curso habitual: las flores de la alfombra y los pájaros son totalmente ajenos a los amantes que yacen desnudos. Aunque éstos se miran serenamente a los ojos, sus ropas están amontonadas de cualquier modo (a diferencia de las espadas, fruta y cordiales perfectamente dispuestos de otras miniaturas) y el enredo de sus piernas delata su agitación interna. Caderas, muslos, pantorrillas, tobillos y pies van cada cual por su lado. El artista se ha dejado llevar de su propia pasión y nada encaja. Si eres ágil, fuerte y experto en yoga, prueba esta postura y síguela hasta sus últimas consecuencias.

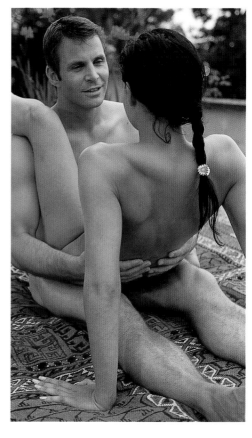

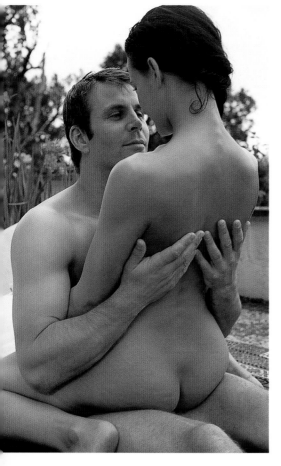

1 El hombre se sienta en el suelo con las piernas estiradas al frente y la espalda recta. La mujer se arrodilla y se sienta en su regazo, pegada a él, con las rodillas a la altura de las caderas de él. Con las manos le rodea la cintura; él la sujeta por la espalda. La mujer apoya afectuosamente la frente en la de su pareja. Cuando llega el momento, el hombre la penetra.

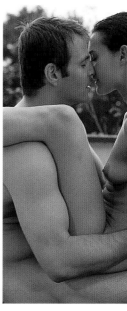

2 El hombre sigue sujetándole la espalda mientras la mujer se echa hacia atrás para apoyar las palmas de las manos en el suelo con los dedos apuntando hacia su pareja. Luego levanta la pierna izquierda y la apoya en el hombro derecho de él.

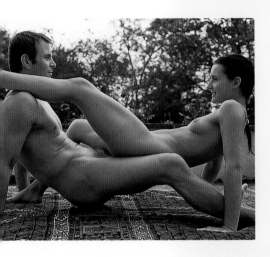

Cómo le gusta a un hombre que le traten

El siempre quiere que le traten como a un dios. En un largo capítulo, Vatsyayana da instrucciones detalladas para halagar el ego masculino. La mujer deberá enviar una sirvienta a casa del hombre a buscar las flores que el jardinero de éste le ha cortado el día anterior, y de este modo gozar de algo que él ha disfrutado ya. La sirvienta preguntará también si hay nueces u hojas de betel preparadas del día anterior pero que el hombre no haya llegado a mascar. La mujer guardará siempre los secretos del hombre y le contará los suyos propios. Se cuidará de disimular su ira. Se maravillará de los conocimientos sexuales de su amante y jamás le abandonará en la cama, tocándole las partes del cuerpo que él desee y dándole besos y abrazos aunque él esté dormido. Será el perfecto espejo de los sentimientos de él: le mirará ansiosa cuando él esté abismado en sus pensamientos, odiará a sus enemigos, se sentirá alicaída cuando él esté deprimido, fingirá celos de cualquier mujer que él admire y se mesará los cabellos si le ocurre el menor accidente, sobresaltándose incluso si le oye suspirar o bostezar. La mujer atenta siempre dice «Salud» cuando él estornuda, pero guarda un juicioso silencio cuando él se emborracha. Si está enfermo, ella inicia una especie de luto: se niega a comer, viste de la manera más sencilla y rechaza los ofrecimientos que le hacen los sirvientes. Por último, la mujer deberá cargar con los pecados del otro y ofrecerse a compartir los votos y ayunos a que él se ha comprometido.

3 El hombre se inclina hacia atrás y apoya las palmas de las manos en el suelo detrás de la espalda. Levanta las caderas y la mujer arquea la espalda para subir con él. Ella abre más las piernas, pero su pie derecho permanece en el suelo como soporte.

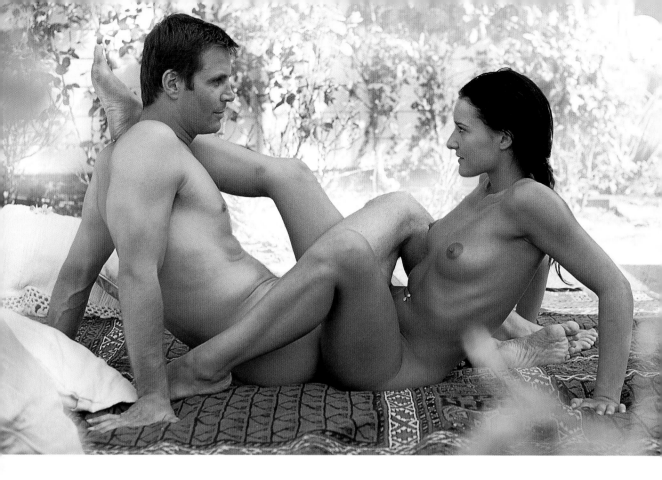

4 Ella levanta la pierna izquierda para que él pueda pasar su pierna derecha entre las de ella, poniéndose de través con el pie junto al costado derecho de la mujer.

5 El hombre atrae hacia sí a su pareja. Se abrazan y se besan, meciéndose con creciente apremio.

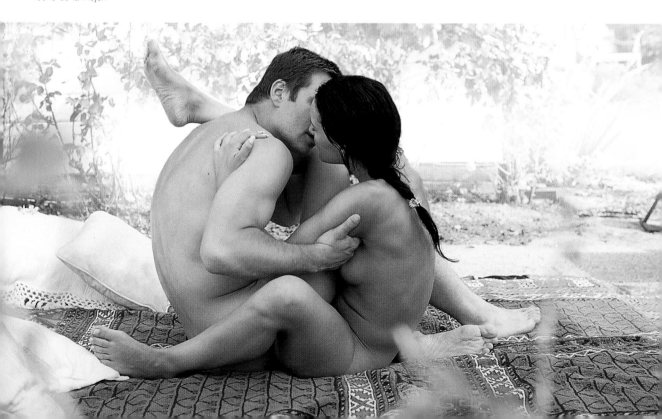

El día del rey

C uando el rey se despierta entrada la mañana, las sirvientas de su harén le llevan flores, ungüentos perfumados y ricas túnicas elegidas para él por sus esposas. A cambio, él les hace regalos y les devuelve las prendas que usó el día anterior. A mediodía, el rey se viste con todas sus galas y atavíos. Luego visita por turnos a sus esposas, en sus respectivas habitaciones privadas, así como a sus concubinas y bailarinas. Tras una pequeña siesta en los aposentos reales, recibe a la servidumbre de las esposas cuyos nombres han sido señalados para pasar esa noche con él. Cada esposa envía un ungüento que lleva el sello de su anillo, así como los motivos para querer yacer con el monarca. Éste escucha con atención y luego decide entre las candidatas. La esposa a la que elige es informada de la decisión y sus sirvientas la bañan, acicalan y perfuman para la noche.

Un rey con muchas esposas deberá ser equitativo con todas ellas, advierte Vatsyayana. Si su harén es numeroso —quizá varios miles de mujeres— deberá intentar satisfacer a varias de ellas en una misma noche, y a poder ser simultáneamente.

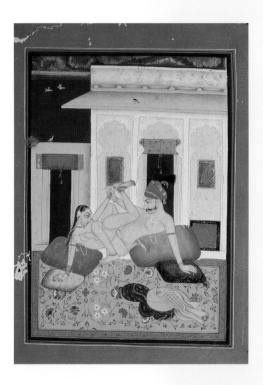

Arriba: El artista se toma sus licencias para mostrar una postura inverosímil. A pesar de su frenesí, los amantes consiguen mirarse a los ojos de una forma provocativa: es el verdadero tantra.

El jacarandá

La miniatura de la página 113 muestra una escena salvaje. El cabello de la mujer ondea suelto mientras abraza apasionadamente el cuerpo de su amante. Brazos y piernas se entrelazan de manera espontánea y el hombre yace de espaldas sobre los cojines, con el *lingam* erecto, esperando a que ella lo posea.

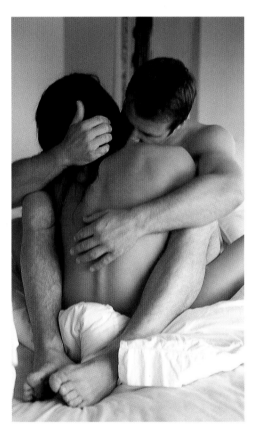

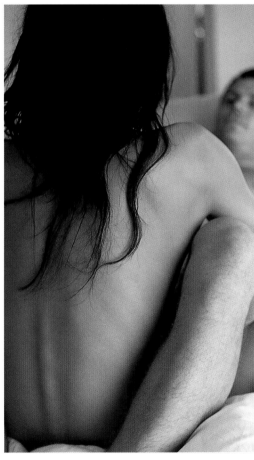

1 La mujer se sienta en el suelo con la espalda recta y las piernas abiertas. El hombre se sienta con las piernas encima de las de ella y los pies juntos a su espalda. Se abrazan y se besan, y ella junta los pies detrás de él. Pueden estar así un buen rato, los dos muy excitados.

2 La mujer coloca las manos en la región lumbar del hombre y le sostiene mientras él se recuesta en un montón de cojines.

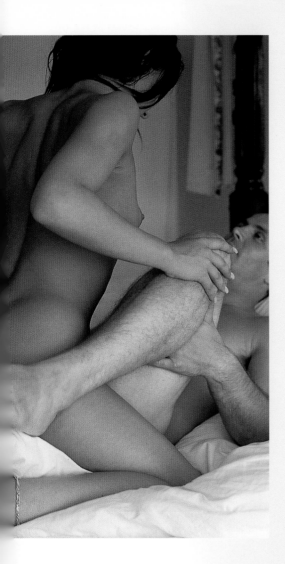

3 El hombre levanta las piernas, las sostiene y las mantiene abiertas con las manos. Ella se inclina sobre él, ayudándole con las manos a sujetarse los muslos.

Cómo saber si es amor

Según Vatsyayana, hay diez síntomas de estar enamorado, y son más graves a medida que la obsesión va progresando. Al principio hay una atracción visual; luego, un apego intelectual. Viene después un pensar constantemente en el ser amado y dar vueltas en la cama toda la noche en plena desesperación insomne. En la fase quinta el apetito del enamorado desaparece y su cuerpo empieza a desmejorar. En la sexta pierde interés por todo aquello que antes le producía placer. En la fase séptima su conducta se vuelve más atrevida y se le ve en lugares públicos tratando de ver a su amada sin importarle que otros puedan conocer su desespero. En la fase octava el enamorado pierde la cabeza y empieza a desvariar, llamando a voces a su amada en sus delirios. En la fase novena pierde el conocimiento y finalmente, consumido de pasión, llega a la fase diez, se le rompe el corazón y muere.

Es de esperar que antes de que esta última fase llegue a producirse, la amada le dé alguna señal de que comparte su ardor. Vatsyayana enumera diez formas en que la mujer puede demostrar su amor. Entre ellas están llamarle a voces sin que antes le haya dirigido él la palabra, presentarse ante él en lugares secretos, hablar de forma inarticulada y balbuceante y dedicarle expresiones radiantes, mientras los dedos de sus manos y pies sudan de nervios. Las últimas cinco maneras tienen que ver con la forma en que la mujer se enjabona el cuerpo. La palabra champú procede del hindi y significa «amasar», «sobar»; de repente, parece como si la pareja hubiera alcanzado una mayor intimidad. Ella le masajea todo el cuerpo, suspira y apoya la mejilla en sus muslos: sin duda, hasta el más inseguro de los enamorados sería capaz de captar el mensaje.

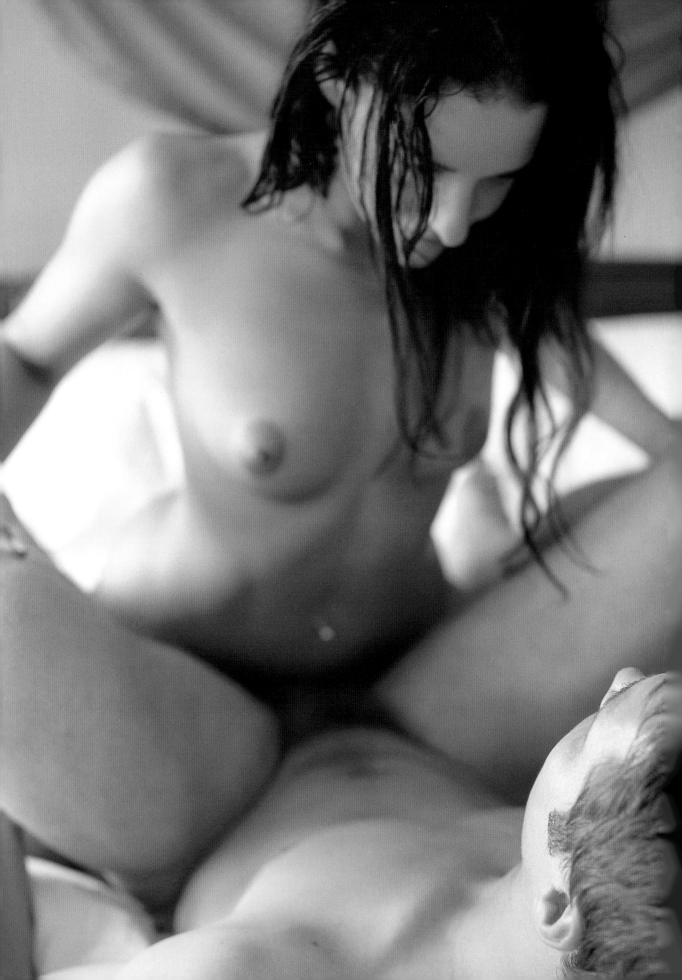

4 Inclinada aún hacia delante, la mujer echa hacia atrás primero una pierna y luego la otra hasta quedar de rodillas con las piernas separadas y los pies apoyados en la punta de los dedos. Luego, proyectándose sobre su amante y presionándole los muslos con el torso, guía el *lingam* hacia su interior. Es ésta una postura apasionada y precaria, y la mujer debe tener cuidado de no saltar con excesivo vigor.

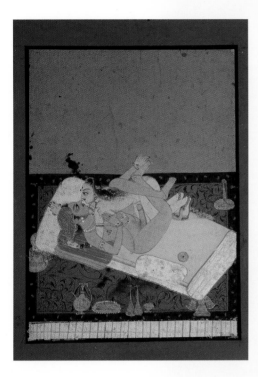

Arriba: El sultán se abandona a un exquisito placer mientras su consorte se cierne seductoramente sobre su *lingam* erecto. Ella es a la vez su esclava y la ávida diosa Kali.

Listos para el amor

E l estudioso del Kama Sutra recibe a su amada en la habitación del placer, fragante y decorada con flores, en compañía de sus amigos y sirvientes. La mujer entra recién bañada y perfumada, ataviada con hermosas túnicas, joyas y flores. Se sienta a la izquierda del hombre, y éste la invita a beber. Tocándole el pelo y el vestido, la abraza suavemente mientras charlan y se divierten tratando de asuntos de los que normalmente no se hablaría en sociedad. Los demás tocan instrumentos, cantan y beben, hasta que la mujer se siente abrumada de amor y de deseo. A una señal del ciudadano, sus amigos y sirvientes parten, llevándose consigo flores, ungüentos y hojas de betel. Los amantes quedan a solas con su mutua pasión.

Cuando terminan de hacer el amor, cada cual va por separado a la habitación de lavarse. Después, se sientan juntos y refrescan sus bocas con hojas de betel, y el ciudadano frota el cuerpo de su amada con aceite de sándalo. Le da dulces y le ofrece beber de su propio vaso. Vatsyayana sugiere algunos bebedizos apropiados para la ocasión, como zumo de mango, limonada azucarada, sorbetes, atole y extracto de carne. Luego se retiran ambos a la terraza para disfrutar del claro de luna y proseguir su agradable conversación. La mujer descansa con la cabeza en el regazo del hombre y él los envuelve a ambos con una colcha y le enseña las constelaciones.

Montar en elefante

Los amantes indios eran, por encima de todo, ingeniosos. Esta postura es ideal para una sesión íntima en un *howdah*, el adornado dosel que protege del sol a quien monta un elefante. El movimiento ondulante del animal se transmite a los amantes, que permanecen totalmente quietos. La pose se puede practicar en la alcoba si no hay ningún elefante a mano.

1 El hombre se arrodilla y se sienta sobre los talones con las piernas separadas y las puntas de los pies estiradas. La espalda queda recta. La mujer se sienta de cara a él, a horcajadas sobre su regazo, con las rodillas levantadas y los pies planos en el suelo. La pareja se abraza. En esta posición pueden besarse y excitarse mutuamente.

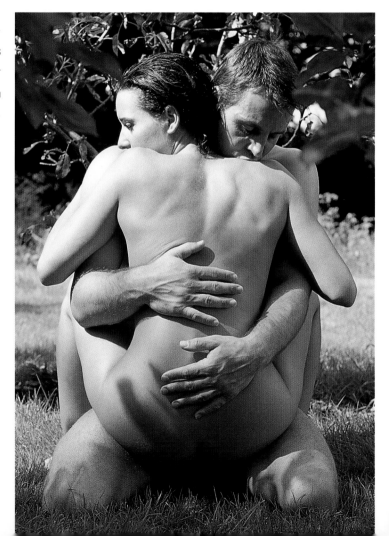

Una vida regalada

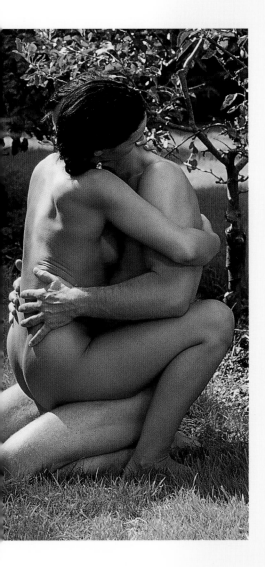

El encanto del Kama Sutra radica en la evocación exótica de una vida dedicada a la sensualidad. Los aposentos del placer de un ciudadano ideal comprendían una sala interior, en la que estaban confinadas sus esposas, y una sala exterior con una cama blanda cubierta por una pulcra colcha blanca. A ambos extremos de la cama había cojines, y en lo alto un dosel adornado con guirnaldas de flores. El aire estaba saturado de ricos perfumes. Junto al lecho había un diván y al lado de éste una mesa baja sobre la que se disponían ungüentos olorosos, macetas de flores y platos con corteza y semillas perfumadas que servían para refrescar el aliento. El hábito de masticar las nueces ligeramente anestésicas del betel, que produce un exceso de saliva sonrosada, requería la discreta presencia de una escupidera. También a mano había diversos juegos y chucherías: una caja con adornos, un laúd colgado de un gancho hecho con el colmillo de un elefante, un tablero de dibujo, libros de cuentos, juegos de mesa y dados.

Junto a la sala de juegos había una terraza orientada a un hermoso jardín. En las noches sofocantes las mujeres del harén disponían alfombras y cojines bajo las estrellas y se preparaban para hacer el amor entre un coro de grillos y ranas. En el jardín, el ciudadano había instalado relajantes surtidores de agua, jaulas con pájaros cantores, un cenador cubierto de enredadera y un taller equipado para entretenimientos como la talla y la hilandería. Aquí y allá, entre los árboles, había varios tipos de columpios que se movían arriba y abajo además de adelante y atrás. Los columpios eran un accesorio utilizado comúnmente en las sesiones íntimas, sobre todo cuando el ciudadano disfrutaba de varias esposas a la vez.

2 El hombre sujeta la cintura de la mujer con ambas manos y ella guía el *lingam* hacia su *yoni*. Descansan un momento en esta posición, sintiendo la energía que fluye entre los dos.

3 Ahora la mujer se sitúa en posición de «montar en elefante». Rodea con el brazo derecho el hombro izquierdo de su pareja mientras tuerce ligeramente el cuerpo hacia el lado derecho. Él sigue sujetándola por la cintura. Ella pasa la pierna derecha a la espalda del hombre y la presiona. La mano derecha de él baja hasta el tobillo izquierdo de ella. La mujer se sostiene apoyando la mano izquierda en el costado de su pareja. De este modo, su *yoni* ciñe con fuerza el *lingam*. Un pequeño movimiento de vaivén resultará muy excitante, y el hombre puede controlar el ritmo moviendo la pierna derecha de la mujer. Si necesita más movimiento, puede situar la mano izquierda bajo el glúteo derecho de ella.

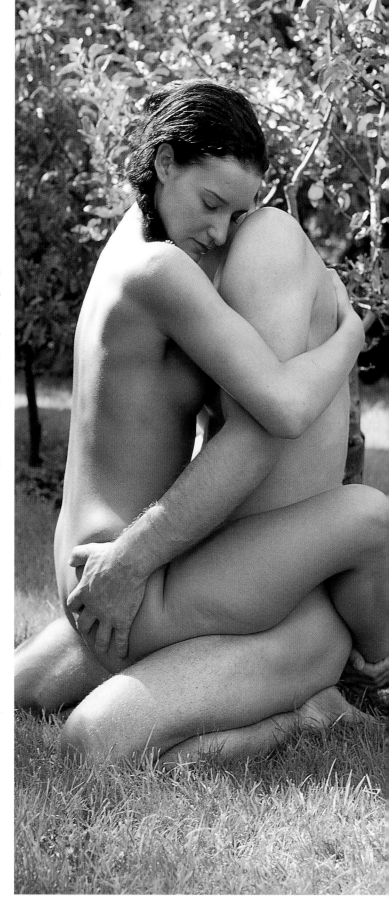

Besarse

El Kama Sutra recomienda besar las siguiente partes del cuerpo: frente, ojos, mejillas, garganta, pechos, labios y el interior de la boca. La pasión intensa puede impulsar al amante a pasar a los muslos, los brazos y el ombligo. Al principio, el beso supone únicamente que la chica roce con sus labios la boca de su amante. Cuando pierde un poco la timidez, puede aventurarse a dar un «beso vibrante», pasando su labio inferior por el labio que su amante introduce entre los suyos. Pero cuando esté excitada, cerrará los ojos, pondrá las manos sobre las de él y tocará sus labios con la lengua.

En el coqueteo, los amantes juegan a ver cuál de los dos consigue antes apresar los labios del otro. Si la mujer pierde, fingirá que rompe a llorar y querrá intentarlo de nuevo. Si pierde por segunda vez, deberá vengarse apresando entre sus dientes el labio inferior de su amante y mordisqueándolo con fuerza. Luego se mofará de él poniendo los ojos en blanco.

Vatsyayana ideó un lenguaje del beso. Para encender su amor, besa a tu amado cuando esté dormido. Para demostrar que alguien te atrae, besa en su presencia a un niño sentado en tu regazo. O mientras él mira, besa un cuadro, imagen o estatuilla. El hombre puede mostrar sus intenciones al encontrarse a una mujer en el teatro besándole un dedo si ella está de pie, o un dedo del pie si está sentada. Para inflamar la pasión viril, la mujer que está enjabonando el cuerpo de su amado puede apoyar la mejilla en su muslo como si tuviera sueño, y luego besarle allí o chuparle el dedo gordo del pie.

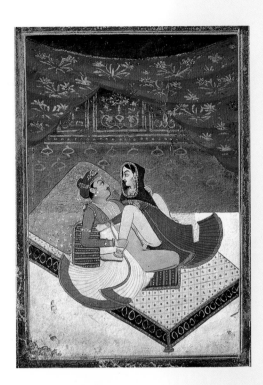

Arriba: Esta postura es un clásico del tantra. Sus puntos clave son un movimiento mínimo y un constante contacto visual. Los amantes flotan en un reino de trascendencia erótica en el que la sensación se funde con la eternidad.

El sendero de la vida

Para esta postura, la mujer necesita una espalda fuerte y flexible, y la práctica del yoga le ayudará a conseguirla. Una vez en la cama, ella tuerce el torso en redondo hacia su amante, que se sitúa detrás de ella. Las caderas de la mujer apuntan hacia delante. Con las piernas entrelazadas, los amantes parecen correr juntos por el sendero de la vida. No queda claro en la miniatura de la página 121 si están de pie o sentados, pero esto hay que achacarlo a la febril imaginación del artista. Esta postura no debería intentarse si no es acostados.

1 El hombre se tumba en la cama sobre el costado derecho con la pierna derecha doblada delante de él y la izquierda doblada hacia atrás. La mujer se acuesta de espaldas encima de la pierna derecha de su pareja. El hombre le rodea la espalda con el brazo derecho. En esta posición puede acariciarle los pechos y el *yoni* con la mano izquierda. Luego toma la mano derecha de ella con su mano izquierda y ella se vuelve para besarle, acariciándole la cara con su mano izquierda.

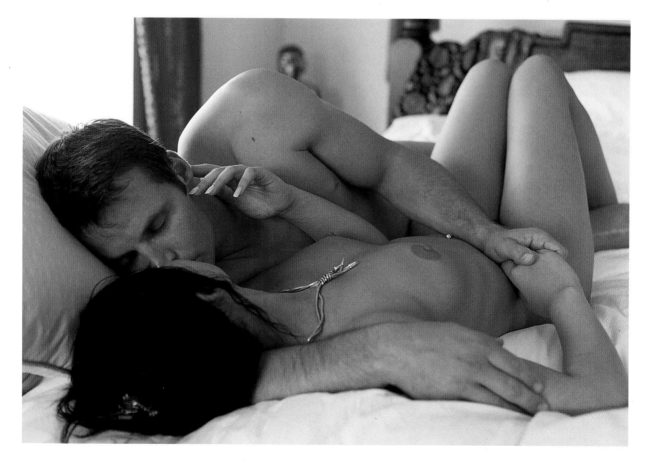

La primera vez

L a mujer está tendida en la cama. Como si estuviera distraído, el hombre le afloja la ropa interior, y cuando ella protesta, la cubre de besos. Ahora le acaricia diversas partes del cuerpo. Primero le tira con suavidad del pelo y la barbilla para poder besarla. Luego le toca los pechos, que ella, si es la primera vez que están juntos, tratará de cubrir con ambas manos. Luego desliza la mano entre sus muslos, que ella mantendrá apretados. Pero a medida que se va excitando, su cuerpo se relaja y cierra los ojos. Él puede frotarle el *yoni* con los dedos y luego introducir su *lingam*.

Los distintos tipos de ayuntamiento suponen doblar el *lingam* hacia la parte posterior o frontal del *yoni*, sujetar el *lingam* con la mano y hacerlo girar dentro del *yoni*, sujetarlo dentro del mismo mientras el *yoni* lo aprieta con fuerza, y alternar acometidas suaves y fuertes, lo que implica sacar casi completamente el *lingam* del *yoni* e introducirlo de nuevo rápidamente. Los envites enérgicos, llamados «el juego del gorrión», llevan la sesión erótica a su clímax.

2 Cuando llega el momento, ella gira sobre el costado derecho dándole la espalda. Luego estira la pierna derecha hacia atrás entre las piernas de él e inclina el torso hacia delante, bajando la cabeza. En esta posición el hombre puede penetrarla..

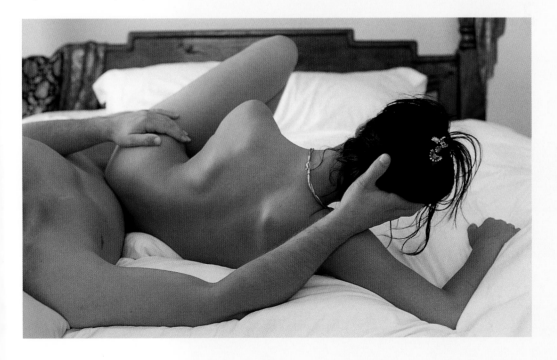

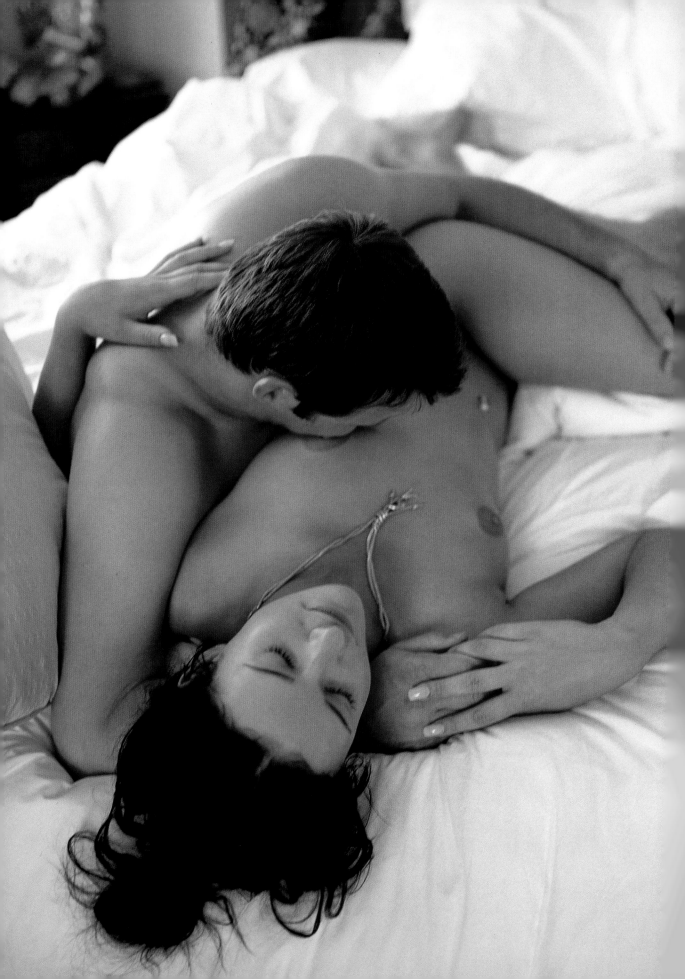

3 Él la hace girar hacia sí con el brazo derecho y pasa el tobillo derecho por debajo de su rodilla izquierda a fin de aprisionarle la pierna. Ella levanta el brazo izquierdo para acariciarle la nuca y vuelve la cara hacia la del hombre. Él apoya la mano izquierda en su rodilla izquierda y la empuja hacia atrás.

La novia virgen

Vatsyayana reconoce que seducir a una novia virgen es un asunto muy delicado: la chica, sin duda, será muy joven y estará aterrorizada. Aconseja al marido que, después de la boda, se abstenga de practicar el coito cuantas noches sea necesario a fin de que ella vaya cobrando confianza. Deberá ganársela con entretenimientos musicales, visitas a sus familiares y abrazos modosos, procurando que sólo se toque la mitad superior de sus cuerpos. Una vez que se sienta relajada entre sus brazos, él podrá ofrecerle nueces de betel envueltas en hojas de betel. Al mascarlas, la boca de la novia experimentará el cosquilleo de un dulce entumecimiento. Él se arrodillará a sus pies para implorarle que las acepte, y cuando se las ponga en la boca aprovechará para besarla suavemente sin hacer el menor sonido. Ahora que, simbólicamente, ha entrado en su cuerpo, puede empezar a preguntarle cosas para penetrar en su mente. Ella fingirá tal vez ignorar las respuestas, o quizás utilizará a una amiga para responder con coquetería.

Cuando la novia quiera más, le regalará a él la guirnalda o el ungüento que él le haya pedido, tras lo cual él podrá acariciarle los pechos. A la noche siguiente él podrá proceder a tocarle todo el cuerpo y, cuando ella esté dispuesta, le aflojará el vestido a fin de frotarle los muslos. Cuando ella esté ya muy excitada, el amante podrá empezar a enseñarle las artes del sexo, tranquilizándola en todo momento respecto de su amor y fidelidad. Vatsyayana insiste en que nunca hay que forzar los abrazos, porque la esposa acabaría odiando al marido; al mismo tiempo, él no ha de ceder siempre a todos los deseos de ella sino mantenerse en un dominante punto medio.

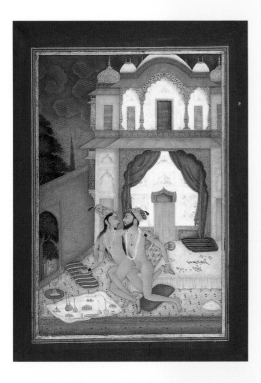

Arriba: En otra postura imposible de adoptar sin romperse una pierna, el artista muestra a los amantes entrelazados en el sendero de la vida. Probad algo parecido pero acostados.

El Ganges

Para practicar el Ganges, una postura realmente difícil, será conveniente que la mujer tenga los brazos fuertes y la espalda flexible. El hombre es quien dirige, pero el pequeño ángulo de penetración de la fase final restringe mucho los movimientos. La clave está en el equilibrio y la gracia. Si ella se cansa, volved a la fase tres para que él pueda sostenerle el cuerpo más cómodamente antes de reanudar los envites.

2 El hombre se afianza doblando ligeramente la pierna derecha y poniendo el pie derecho junto a la cara interna del pie derecho de ella. Apoyada en las manos, la mujer levanta el pie derecho del suelo y lleva la pierna hacia atrás. Su pareja la ayuda a levantar la pierna con la mano derecha debajo del muslo, hasta que ella puede apoyar la espinilla en el pecho de él y el pie, con la punta estirada, sobre su hombro derecho.

1 La mujer se sitúa de pie con los pies separados y los brazos a los costados. Levanta los brazos en un saludo al Sol, describiendo un arco hasta unirlos más arriba de la cabeza. Luego, con el torso y los brazos en línea, se dobla por la cintura y apoya las palmas de las manos en el suelo, entre los pies. El hombre se sitúa detrás de ella.

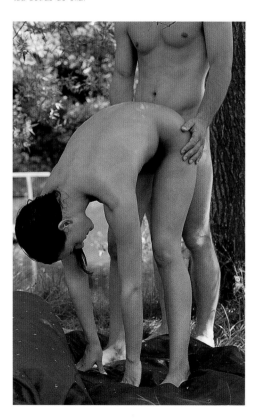

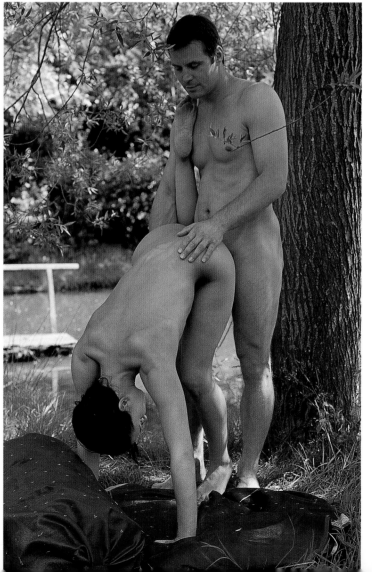

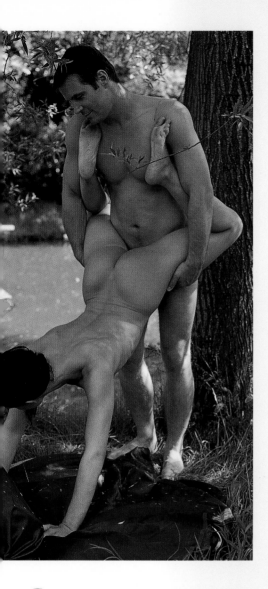

3 La mujer levanta el pie izquierdo del suelo y echa la pierna hacia atrás, repitiendo el movimiento de la pierna derecha. Ahora se apoya únicamente en las manos. Él la sujeta por los muslos mientras los pies señalan hacia arriba.

Serpiente

La doble espiral de energía que envuelve las dos mitades del Huevo Cósmico fue redescubierta por los yoguis en la energía latente de la base de nuestra columna vertebral. Llamaban a esta fuerza *kundalini* —«la serpiente», en sánscrito— y meditaban hasta que Kundalini se desenroscaba y subía en espiral para despertar los centros nerviosos del cuerpo. El primer centro nervioso es el del despertar sexual.

Kali creó al dios Shiva, que era a la vez su hijo y su amante. Los sabios tántricos enseñaban que el hombre sólo puede conocer la divinidad a través del coito con la mujer, porque las mujeres tienen más energía espiritual y sexual que los hombres: no se agotan en el orgasmo. Pero el hombre puede obtener energía sexual del orgasmo de su amante. Por eso en el sexo tántrico no hay envites violentos, pues provocarían la eyaculación y ahí terminaría todo. En cambio, los movimientos son lentos, gráciles y acompasados; las posturas son casi estáticas. La pareja es la que determina cuánto ha de durar el encuentro. Combinadas con un profundo contacto visual y esa liberación mental que proporciona la meditación, las posturas sexuales producen una intensa conciencia emocional y física de uno mismo, una experiencia pletórica que con un mínimo de movimientos —o ninguno en absoluto— puede provocar el orgasmo de la mujer.

El dios Shiva pasa por ser el inventor del yoga, que significa unión o yugo. El Señor del Yoga creó posiciones en las que el cuerpo está perfectamente equilibrado y centrado en sí mismo, de forma que la serpiente Kundalini pueda erguirse. Empleando dichas posturas en el acto sexual, que representa una búsqueda de equilibrio dentro del universo, Shiva podía «enyugarse» a la diosa, garantizándole el placer orgásmico pero controlando el propio, para de esa forma llenarse de la energía sexual de Kali.

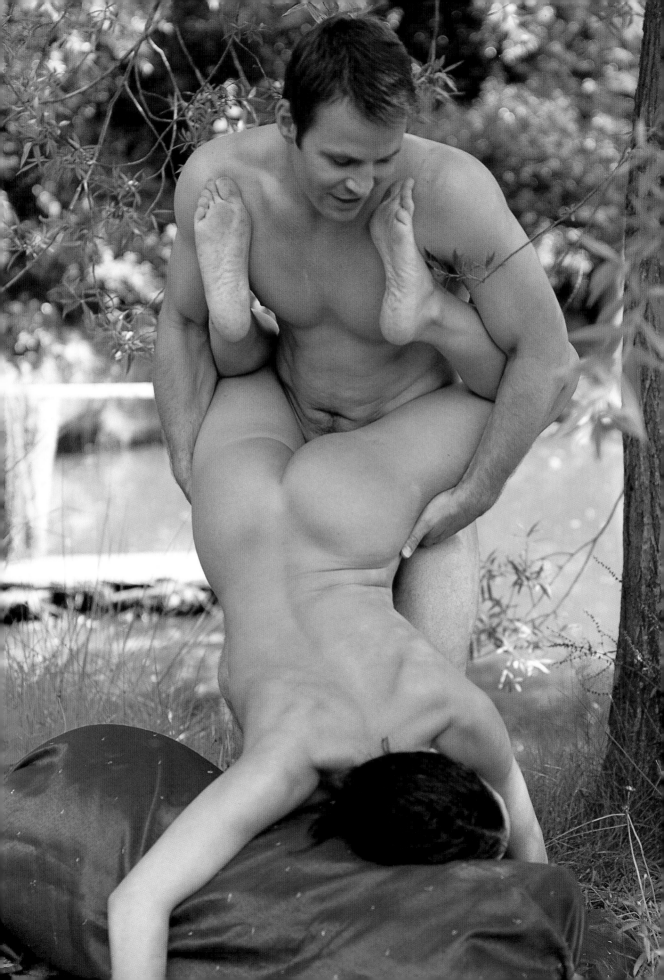

4 La mujer arquea la espalda, presionando el *yoni* hacia su pareja y apoyando el hombro y la mejilla en un cojín grande. Mientras él le aguanta los muslos y las nalgas con los brazos, ella dobla las rodillas dejando caer los pies hacia atrás. Después, inclinando el torso hacia la pierna derecha de él, le agarra el tobillo con la mano izquierda.

Estadísticas vitales

Vatsyayana clasifica a los amantes según dos baremos: tamaño de los genitales e intensidad de la pasión. El miembro viril lo agrupa en tres medidas. A los hombres con *lingams* cortos se les llama liebres, los de tamaño medio son toros, y los más dotados son caballos. En el caso de las mujeres, éstas se dividen en ciervas, yeguas y elefantas. Lo ideal es que *lingam* y *yoni* sean del mismo tamaño. La fuerza del deseo es asimismo leve, media o intensa, y también aquí lo más favorable es la igualdad entre ambos amantes.

Los sabios de la antigua India se mostraban unánimes respecto a que la mujer goza más del hombre que más aguanta, pero no se ponían de acuerdo en si ella eyaculaba o no. Observaron que el hombre no podía seguir haciendo el amor después del orgasmo, mientras que la mujer podía continuar indefinidamente. Algunos decían que esto era así porque ella no eyaculaba, mientras que otros sostenían que la mujer producía semen durante todo el coito.

Vatsyayana afirma que la primera vez que un hombre hace el amor a una mujer, suele acabar deprisa, y que luego va aumentando el control de su eyaculación. Pero en la mujer es al revés, su capacidad orgásmica y de abandono crece con el tiempo.

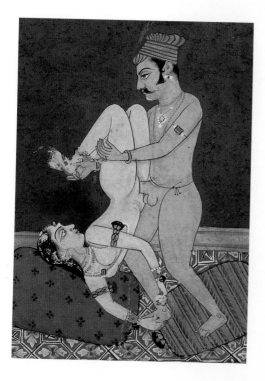

Arriba: El príncipe hace alarde de su fuerza y su amante confía plenamente en que él puede sostenerla. Cuidado con cansarse en esta postura: el cuello de la mujer es muy vulnerable.

Índice

U

uñas 45

útero 24

V

Vaca, la 42-45

vagina *ver yoni*

Vatsyayana 6

vello corporal 11

vientre 24-25

violencia 89

 ver también sadismo

vírgenes 121

Y

yacer *ver* ayuntamiento

yegua, postura de la 91

yoga 7, 32-33, 123

yoni 26, 41, 125

yónicos, símbolos 12, 41

Editor ejecutivo Jane McIntosh
Editor del proyecto Trevor Davies
Editor artístico ejecutivo Leigh Jones
Búsqueda de ilustraciones Zoë Holtermann
Supervisor de la producción Viv Cracknell

Modelos Angela Langridge de Walpole Model Agency y Patrick Jones de Samantha Bond

Agradecimientos
Sobrecubierta:
AKG, Londres/Jean-Louis Nou sobrecubierta abajo centro izquierda, sobrecubierta centro derecha.
Bridgeman Art Library, Londres/Nueva York/Victoria & Albert Museum, Londres, Reino Unido, sobrecubierta abajo derecha.
Christie's Images Ltd/1983 sobrecubierta abajo izquierda.
Octopus Publishing Group Limited sobrecubierta arriba, contracubierta, lomo arriba.

Interior:
AKG, Londres/Jean-Louis Nou 10 centro, 12, 18 arriba, 22, 33 abajo, 49, 73, 75, 81, 93, 105, 117, 195.
Bridgeman Art Library, Londres/Nueva York/British Library, Londres, Reino Unido 24. /Fitzwilliam Museum, University of Cambridge, Reino Unido 7 arriba, 45 arriba, 69, 77 abajo, 85, 89,

97, 121, /Colección privada 6 arriba, 27 centro derecha, 37, 41, 57, 61, 65, 109, 113, 125.
Christie's Images Ltd/1983 15, 20 arriba.
The Art Archive/JFB 101, /Victoria and Albert Museum, Londres/ Eileen Tweedy 16, 28.
Octopus Publishing Group Ltd. 2, 4, 5, 6 izquierda, 7 abajo, 8–9, 10 arriba, 11, 13 arriba, 13 centro derecha, 14, 17 izquierda, 17 derecha, 18 abajo, 19, 20 abajo, 21 arriba, 21 abajo, 23 arriba izquierda, 23 arriba centro, 23 arriba derecha, 23 abajo derecha, 25 arriba, 25 centro, 25 abajo, 26 arriba, 26 abajo, 27 arriba, 29, 30–31, 32, 33 centro derecha, 34, 35, 36, 38 izquierda, 38 derecha, 39, 40, 42 izquierda, 42 derecha, 43, 44 izquierda, 44 derecha, 45 abajo, 46 izquierda, 46 derecha, 47, 48 izquierda, 48 derecha, 50 izquierda, 50 derecha, 51, 52, 54 derecha, 55 arriba, 56, 58 izquierda, 58 arriba derecha, 58 abajo derecha, 59,

60, 62 izquierda, 62 derecha, 63, 64 arriba, 64 abajo, 66, 67, 68, 70 izquierda, 70 derecha, 71, 72, 74 izquierda, 74 derecha, 74 centro, 76 izquierda, 76 derecha, 76 centro, 77 arriba, 78 izquierda, 78 derecha, 79, 80 izquierda, 80 derecha, 82 izquierda, 82 derecha, 83, 84, 86 izquierda, 86 derecha, 87, 88, 90 izquierda, 90 derecha, 90 abajo centro, 91, 92 arriba izquierda, 92 arriba centro, 92 abajo, 94 izquierda, 94 arriba derecha, 94 abajo derecha, 95, 96, 98 izquierda, 98 derecha, 99, 100 arriba izquierda, 100 arriba centro, 100 abajo derecha, 102, 103, 104, 106 izquierda, 106 arriba derecha, 106 abajo derecha, 107 arriba, 107 abajo, 108 arriba, 110 izquierda, 110 derecha, 111, 112, 114, 115, 116, 118, 119, 120, 122 izquierda, 122 derecha, 123, 124.
Thames & Hudson Ltd/ Ajit Mookerjee Collection. De *Sacred Sex* publicado por Thames & Hudson Ltd, Londres, 1997 53.